Cet ouvrage est publié à l'occasion de l'exposition Jeppe Hein, à l'Espace 315,
Création contemporaine et prospective, Centre Pompidou, Musée national d'art moderne-
Centre de création industrielle, Paris, 15 septembre-14 novembre 2005.

This book is published to coincide with the exhibition Jeppe Hein, in the Espace 315,
Création contemporaine et prospective, Centre Pompidou, Musée national d'art moderne-
Centre de création industrielle, Paris, 2005, September 15-November 14.

En couverture/Cover image:
L'Espace 315, Centre Georges Pompidou

Le Centre national d'art et de culture Georges Pompidou est un établissement
public national placé sous la tutelle du ministère chargé de la culture
(loi n° 75-1 du 3 janvier 1975)

©Éditions du Centre Pompidou, Paris, 2005
ISBN : 2-84426-275-9
N° éditeur : 1280
Dépôt légal: septembre 2005

Jeppe Hein

CE LIVRE EST UN DÉDALE. VOUS ALLEZ Y ERRER ET VOUS Y FOURVOYER,
AVANT DE PÉNÉTRER UN PEU MIEUX LE LABYRINTHE DE JEPPE HEIN.
CAR IL S'AGIRA DE LIVRER LE SECRET DU « LABYRINTHE INVISIBLE ».
CE TEXTE EST DE CHRISTINE MACEL, LE CHOIX DES IMAGES EST DE
JEPPE HEIN ET DE CHRISTINE MACEL.

THIS BOOK IS A MAZE WHERE YOU WILL TAKE SOME WRONG TURNS AND
GET LOST, BUT ALSO GET FURTHER INTO THE TRUTH OF JEPPE HEIN'S
LABYRINTH.
IT WILL GIVE YOU THE SECRET OF THE "INVISIBLE LABYRINTH".
THIS TEXT IS BY CHRISTINE MACEL, THE IMAGES WERE CHOSEN BY
JEPPE HEIN AND CHRISTINE MACEL.

TRANSLATION BY CHARLES PENWARDEN

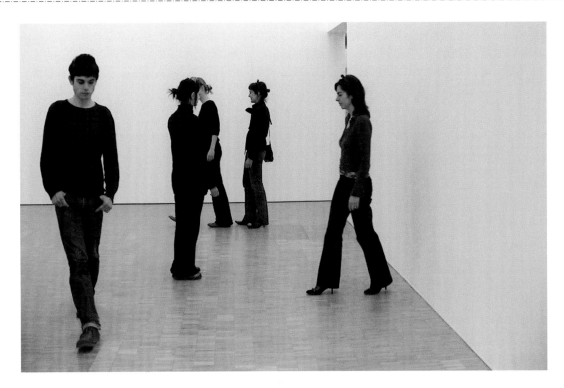

ESSAIS POUR *LE LABYRINTHE INVISIBLE*, ESPACE 315, MAI 2005
TESTS FOR *THE INVISIBLE LABYRINTH*, ESPACE 315, MAY 2005

Le labyrinthe est apparu dans des dessins dès le paléolithique. On le trouve depuis des millénaires dans tous les pays, en Afrique, en Asie, en Europe et en Amérique. Comme si, au moment du passage à la sédentarisation, déjà les hommes avaient voulu transmettre un message codé sur le sens caché de l'existence.
Le premier labyrinthe construit apparaît en Égypte avec les premiers monuments funéraires. Hérodote, écrivain grec du V⁰ siècle avant J.-C., raconte dans ses *Histoires* à quoi ressemblait le fameux labyrinthe d'Égypte, mausolée du pharaon Amenemhet III à Krokodilopolis, quinze siècles avant lui. La première représentation explicite du labyrinthe avec le mot et l'image est un graffiti retrouvé sur un mur de Pompéi, postérieur de six cents ans à Hérodote. Avec les mythes grecs, le labyrinthe a pris une place centrale dans l'imaginaire collectif.

Drawings of labyrinths go back to Palaeolithic times. Labyrinths have existed for thousands of years all over the world, in Africa, Asia, Europe and the Americas. It is as if, back in those times of sedentarisation, mankind had set out to convey a coded message about the meaning of existence.
The first labyrinth built in Egypt appeared at the time of the early funerary monuments. In his *Histories*, written in the fifth century BC, the Greek Herodotus describes the famous Egyptian labyrinth at Crocodilopolis, built fifteen centuries earlier in the mausoleum of the pharaoh Amenemhet III. The first explicit representation of a labyrinth to combine the word and the image is a piece of graffiti on a wall at Pompeii, made six hundred years after Herodotus.
The Greek myths gave the labyrinth a central position in the collective imagination.

MYTHOLOGIE GRECQUE

À l'époque grecque postérieure à 1500 avant J.-C.,
le labyrinthe aurait été édifié à Cnossos pour enfermer le
Minotaure, créature à corps humain et à tête de taureau,
issu de l'union coupable et contre nature de Pasiphaé
« La Toute Lumière », épouse du roi Minos de Crète, avec
un magnifique taureau blanc. Le dieu Poséïdon, maître de
l'océan, avait en effet donné à Minos un taureau, afin que
celui-ci le lui offre en holocauste. Mais Minos ne put se
résigner à le sacrifier et le garda, ce qui constitua la
première faute d'une longue série. En guise de châtiment,
le dieu rendit Pasiphaé amoureuse du taureau. Grâce à un
stratagème de Dédale, artiste, ingénieur et architecte d'une
astuce sans pareille, Pasiphaé, glissée dans une vache en
cuir et bois, put s'unir au taureau et enfanter le Minotaure.
Minos ordonna alors à Dédale de créer un lieu d'où le
Minotaure ne pourrait s'enfuir. Dédale inventa le labyrinthe
monumental, sur le modèle du tombeau du roi d'Égypte,
Mendès.
À ce moment, un des fils de Minos, Androgée, fut tué
dans la ville rivale d'Athènes par un taureau. Minos imposa
en représailles à Athènes d'envoyer tous les neuf ans sept
jeunes gens et sept jeunes filles en pâture au Minotaure.
Au troisième envoi, Thésée, héros athénien, fils ignoré
du roi d'Athènes, qui avait déjà combattu le taureau
à Marathon, se porta volontaire pour se ranger parmi
les victimes afin de défier le Minotaure.
Ariane « La Très Pure », une des filles de Minos et de
Pasiphaé, s'éprit de Thésée dès qu'elle le vit. Elle demanda
à Dédale un moyen de ressortir de ce labyrinthe et le confia
à Thésée à condition que celui-ci l'épouse à sa sortie.
Elle lui remit alors une pelote de fil qu'il devrait dérouler
pour retrouver son chemin et une boule de cire qu'il devrait
jeter dans la gueule du monstre. Thésée sortit ainsi
victorieux du labyrinthe après avoir tué le Minotaure. Il quitta
la Crète avec Ariane qu'il abandonna endormie sur l'île
de Naxos et poursuivit sa route avec sa plus jeune sœur
Phèdre « La Resplendissante ». Le dieu Dionysos recueillit
Ariane, l'épousa en de fastueuses noces, la transformant
en poudre d'or.
Minos comprit que Dédale avait été le complice de Thésée
et le fit enfermer avec son fils Icare dans le labyrinthe.
Avec ingéniosité, Dédale fabriqua deux paires d'ailes qu'il
fixa avec de la cire à ses épaules et à celles de son fils pour
s'échapper par les airs. Mais Icare, ne suivant pas les
conseils de son père, s'approcha trop près du soleil.
La cire qui maintenait ses ailes fondit et Icare chuta dans
la mer qui se referma sur lui. **Laetitia Bahuon**

GREEK MYTHOLOGY

The labyrinth was most probably built at Knossos some
time after 1500 BC in order to enclose the Minotaur,
a creature with a human body and bull's head, born from
the sinful and unnatural union of Pasiphaë, 'she who shines
for all', the wife of King Minos of Crete, and a magnificent
white bull. The god Poseidon, master of the Ocean, had
given Minos the bull so that he could make him a burnt
offering. But Minos could not bring himself to sacrifice
the bull and kept it, which was the first in a long series
of misdemeanours. To punish him, the god made Pasiphaë
fall in love with the bull. Thanks to a stratagem devised
by Daedalus, an artist, engineer and architect of unmatched
cunning, Pasiphaë, hidden in the wooden likeness of a cow
covered with leather, was able to mate with the bull and
so gave birth to the Minotaur.
Minos then ordered Daedalus to create a place from which
the Minotaur would be unable to escape. And so Daedalus
invented a monumental labyrinth, modelled on the tomb
of the Egyptian king Mendes.
At around this time Androgeus, one of Minos's sons, was
killed by a bull in the rival city of Athens. In recompense,
Minos ordered that the Athenians should send seven youths
and seven maidens at the end of every ninth year to be given
to the Minotaur. When the third tribute was due, Theseus,
an Athenian hero and son of the king of Athens, who had
already fought the bull at Marathon, volunteered to be
among the victims, so that he could face the Minotaur.
Ariadne, 'the most pure', one of the daughters of Minos and
Pasiphaë, fell in love with Theseus at first sight. She asked
Daedalus to give her a way of escaping from the labyrinth
and entrusted this to Theseus on the condition that he marry
her once he was free. She gave him a ball of thread that he
was to unroll in order to find his way out and a ball of wax
that he was to throw into the monster's face. Theseus killed
the Minotaur and emerged victorious from the labyrinth.
He left Crete with Ariadne but abandoned her on the island
of Naxos, continuing his journey with her younger sister,
Phaedra, 'the bright one'. The God Dionysos rescued
Ariadne and married her in a sumptuous nuptial ceremony
and transformed her into gold powder.
Minos understood that Daedalus had plotted with Theseus
and had him and his son Icarus imprisoned in the labyrinth.
But the ingenious Daedalus made two pairs of wings that
he attached to his and his son's shoulders with wax so
that they could fly away. However, Icarus failed to heed
his father's advice and flew too close to the sun. The wax
holding his wings melted and he fell into the sea, which
closed over him. **Laetitia Bahuon**

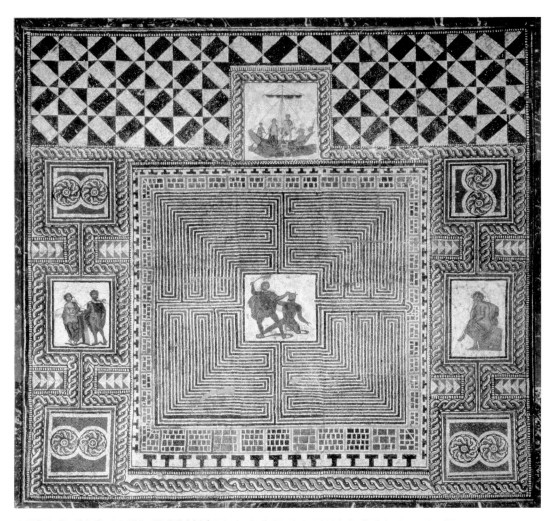

THÉSÉE ET LE MINOTAURE, MOSAÏQUE ROMAINE, IVᴱ SIÈCLE
THESEUS AND THE MINOTAUR, ROMAN MOSAIC, 4ᵀᴴ CENTURY

Le labyrinthe est pétri de sacré et de tradition. Il n'est pas un mythe en soi, mais plutôt un motif hybride, lieu de toutes les culpabilités. Il se situe à la croisée des cinq mythes de Thésée, d'Ariane, de Dédale, d'Icare, de Minos et de Pasiphaé. Les thèmes de la faute, de la transgression sexuelle, de l'errance, du péril, de la mort et de la révélation s'y mêlent en un écheveau complexe.

Au XXᵉ siècle, de nombreux artistes sont retournés à cette pensée mythique, notamment les surréalistes et surtout André Masson qui a réalisé les œuvres les plus explicites en ce sens. L'imaginaire surréaliste, en prise avec l'inconscient, développant la pensée non rationnelle, ne pouvait que s'éprendre des mythes liés au labyrinthe. Giorgio de Chirico, le maître de la peinture métaphysique, a abondamment travaillé autour du labyrinthe, à travers ses évocations d'Ariane dès 1912-1913 et surtout ses perspectives fuyantes, sans pour autant l'évoquer directement. Ne s'inspirait-il pas des «Dithyrambes de Dionysos» de Nietzsche, le philosophe qui a le plus pensé le labyrinthe ? Et de cette phrase de Dionysos, épris d'Ariane : «Je suis ton labyrinthe…»

Voici nos labyrinthes surréalistes préférés.

The labyrinth is steeped in the sacred and in tradition. It is not a myth in itself, more a hybrid figure, a place of guilt. It is where the myths of Theseus, Ariadne, Daedalus, Icarus, Minos and Pasiphaë all meet. The themes of wrongdoing, sexual transgression, exile, death and revelation come together here in a complex ensemble.

The twentieth century saw many artists taking a new interest in these mythological ideas, especially the Surrealists, notably André Masson, in whose work the references are the most explicit. Given its engagement with the unconscious and non-rational thought, the Surrealist imagination could not fail to be fascinated by the myths of the labyrinth. Giorgio de Chirico, the master of metaphysical painting, made numerous allusions to the labyrinth, notably in his evocations of Ariadne of 1912-13, and in his divergent perspectives, but did not evoke it directly. Did he not take inspiration from the *Dionysos Dithyrambs* by Nietzsche, the philosopher who had thought most profoundly about labyrinths? And from these words of Dionysos, in love with Ariadne:
"I am your labyrinth."

Here are our favourite Surrealist labyrinths.

1. GIORGIO DE CHIRICO, *L'ANGOISSANT VOYAGE*, 1913, HUILE SUR TOILE, 74,3 X 106,7 CM
GIORGIO DE CHIRICO, *THE ANXIOUS JOURNEY*, 1913, OIL ON CANVAS, 74,3 X 106,7 CM

2. ANDRÉ MASSON, *LE LABYRINTHE*, 1938, HUILE SUR TOILE, 120 X 61 CM
ANDRÉ MASSON, *THE LABYRINTH*, 1938, OIL ON CANVAS, 120 X 61 CM

3. ANDRÉ MASSON, *LE SECRET DU LABYRINTHE*, 1935, MINE DE PLOMB ET PASTEL GRAS SUR PAPIER BLANC, 50,4 X 36,8 CM
ANDRÉ MASSON, *THE LABYRINTH'S SECRET*, 1935, GRAPHITE AND OIL PASTEL ON WHITE PAPER, 50,4 X 36,8 CM

4. PABLO PICASSO, PROJET POUR LA COUVERTURE DE *MINOTAURE*, PARIS, 1933
PABLO PICASSO, PROJECT DESIGN FOR THE COVER OF *MINOTAURE*, PARIS, 1933

1

2

3

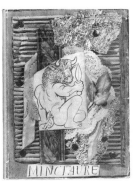

4

LES SIGNIFICATIONS

Parcours initiatique, expérience de la mort et de la résurrection, métaphore de l'inconscient, la richesse symbolique du labyrinthe semble infinie. Mircéa Eliade y a consacré son ouvrage *L'Épreuve du labyrinthe*. En décrire l'étendue symbolique est une gageure en soi. Les méandres architecturaux entretiennent un rapport tautologique avec leur signification. Chaque déclinaison est une nouvelle énigme à résoudre qu'il est impossible de saisir dans sa totalité. Le labyrinthe est en effet un dessin qui se dérobe à la vue, la vision aérienne, un leurre destiné à faire croire qu'on a percé le mystère. La compréhension du labyrinthe nécessite qu'on l'expérimente, qu'on s'y perde. Il s'agit de la victoire de l'expérience sur les faux-semblants. Le labyrinthe convie à la déambulation, propice au questionnement, à l'éveil. Le corps humain, ses cavités et ses circonvolutions, intestin, oreille, cerveau ou sexe féminin, se rapproche du labyrinthe. Il est d'ailleurs l'écrin symbolique où se situe la lutte entre l'animalité et l'humain.

La victoire de Thésée contre le Minotaure n'est en effet qu'une victoire sur soi-même.
Avec les Romains, qui identifient le labyrinthe à la ville de Troie, et Thésée à Romulus, celui-ci devient un symbole de protection lié aux rites de fondations urbaines.
La fonction défensive du labyrinthe est centrale : qu'il s'agisse d'un tombeau, d'un trésor ou d'un secret intime, le labyrinthe protège de l'intrus.
Énigme, clef de l'énigme et réponse, le labyrinthe constitue un voyage et permet l'initiation. Il symbolise l'épreuve, la quête longue et difficile vers l'absolu. Comme l'écrivait Eliade : « Un labyrinthe, c'est la défense parfois magique d'un centre, d'une richesse, d'une signification. Y pénétrer peut être un rituel initiatique. Ce symbolisme est le modèle de tout existence qui, à travers nombre d'épreuves, s'avance vers son propre centre, vers soi-même. Mais il faut dire encore que la vie n'est pas faite d'un seul labyrinthe. L'épreuve se renouvelle.» **Gallien Dejean**

MEANINGS

Initiation, the experience of death and resurrection, a metaphor of the unconscious – the symbolism of the labyrinth seems endlessly rich. This was the subject of Mircea Eliade's book *Ordeal by Labyrinth*. To describe the symbolic scope of the labyrinth is already a feat in itself. Architectural meanders bear a tautological relation to their own meaning. Each variant is a new enigma to be solved, one that it is impossible to grasp as a whole. The labyrinth is indeed a design that eludes the gaze. An aerial view only fools us into thinking that we have seen through the mystery. To understand the labyrinth one must experience it, get lost in it. This is the victory of experience over deceptive appearances. The labyrinth invites us to walk around it; it is conducive to questioning, to wakefulness. The human body with its cavities and circumvolutions – the intestines, the ears, the brain, the female genitalia – is also comparable to a labyrinth. It is indeed the symbolic setting of the struggle between animality and humanity.

Theseus's victory over the Minotaur is in effect simply a victory over himself.
With the Romans, who identify the labyrinth with the city of Troy, and Theseus with Romulus, this maze becomes a symbol of protection linked to urban foundation rites.
The defensive function of the labyrinth is indeed central. Whether as a tomb, a treasure or an intimate secret, the labyrinth protects us from intruders.
At once the enigma, the key to the enigma and the answer, the labyrinth constitutes a journey and enables initiation. It symbolises man's ordeals, the long and difficult quest for the absolute. As Eliade wrote, 'A labyrinth is the sometimes magical defence around a centre, around riches, or a meaning. To enter it can be a rite of initiation. This symbolism is the model for any existence that, through numerous ordeals, moves in towards its own centre, towards itself. But it must also be said that life does not consist of just one labyrinth. The ordeal is renewed.' **Gallien Dejean**

La psychanalyse a ajouté à ce symbolisme en en faisant un reflet des méandres de l'inconscient. Le labyrinthe signifie dans le rêve une nouvelle naissance, ou une naissance à rebours, c'est-à-dire une métamorphose de l'être. Le labyrinthe, reflet de la condition humaine, a également souvent signifié la prison que constituent les pulsions, voire une folie en marche. C'est ce qu'inspirent les dessins du XVIIIᵉ siècle de Piranèse, telles ses prisons imaginaires.

Psychoanalysis has enriched the symbolism of the labyrinth by making it a reflection of the twists and turns of the subconscious. In dreams, the labyrinth signifies a new birth, or a birth in reverse, that is to say, a metamorphosis of one's being. As a reflection of the human condition, the labyrinth has often been taken to signify the prison of our desires, or of the state of madness. This is what comes to mind when we look at the drawings of "imaginary prisons" made by Piranesi in the eighteenth century.

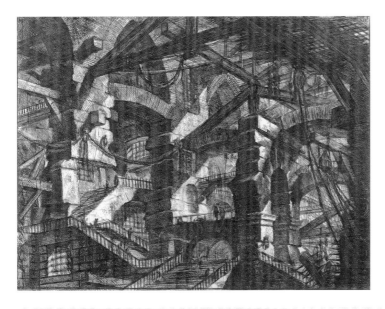

PIRANÈSE, *PRISON IMAGINAIRE* / PIRANESI, *IMAGINARY PRISON*, 1745-1761

11

Jeppe Hein a trente et un ans. Il est né à Copenhague au Danemark. Il a décidé de devenir charpentier. Mais sa passion de l'art a pris le dessus. Assistant d'Olafur Eliasson, basé à Berlin, il a travaillé avec l'artiste plusieurs années après des études à la Stadelschule de Francfort, tout en débutant très tôt son travail. Si vous voulez tout savoir sur l'œuvre de Jeppe Hein, ou presque, vous pouvez vous reporter à son catalogue *Take a Walk in the Forest at Sunlight,* publié à l'occasion de son exposition à la Kunstverein de Heilbronn en 2003, ou bien à sa monographie à paraître chez Walther König Verlag, cet automne.

Jeppe Hein is thirty-one. He was born in Copenhagen, Denmark. He originally planned to become a carpenter, but his passion for art decided otherwise. A few years after studying at the Stadelschule in Frankfurt he became the assistant of Olafur Eliasson, who was based in Berlin, while producing his own work as well. To find out all you need to know about Jeppe Hein, or almost, you can refer to the catalogue for his exhibition at the Heilbronn Kunstverein in 2003, *Take a Walk in the Forest at Sunlight,* or read the monograph due to be published this autumn by Walther König Verlag.

1. JEPPE HEIN, *LABYRINTHE MIROIR SIMPLIFIÉ / SIMPLIFIED MIRROR LABYRINTH,* 2005

2. JEPPE HEIN, *MURS MOBILES 180° / JEPPE HEIN, MOVING WALLS 180°,* 2001

3. JEPPE HEIN, *DÉCOUVRIR SON PROPRE MUR / DISCOVERING YOUR OWN WALL,* 2001

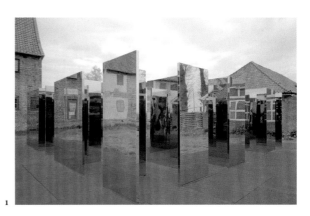

1

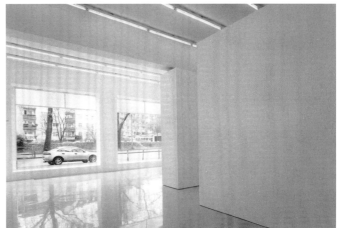

3

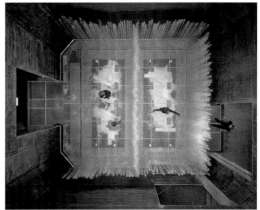

2

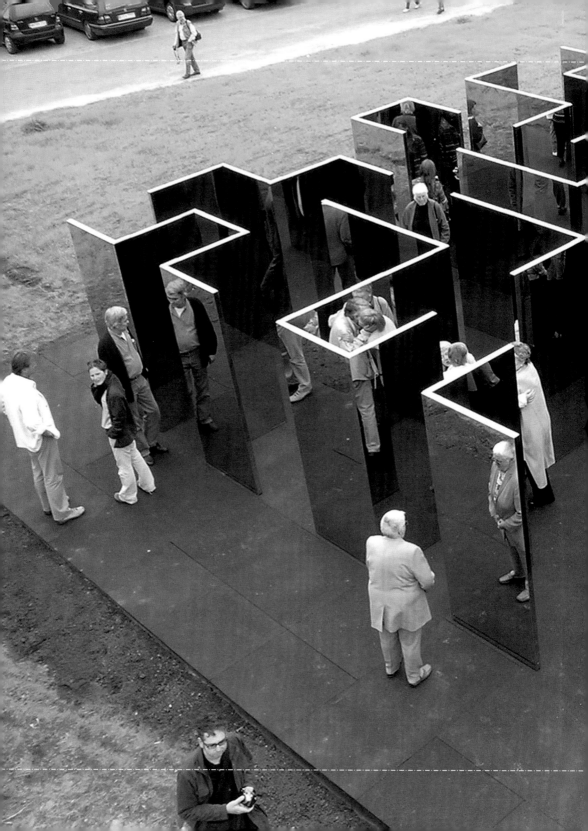

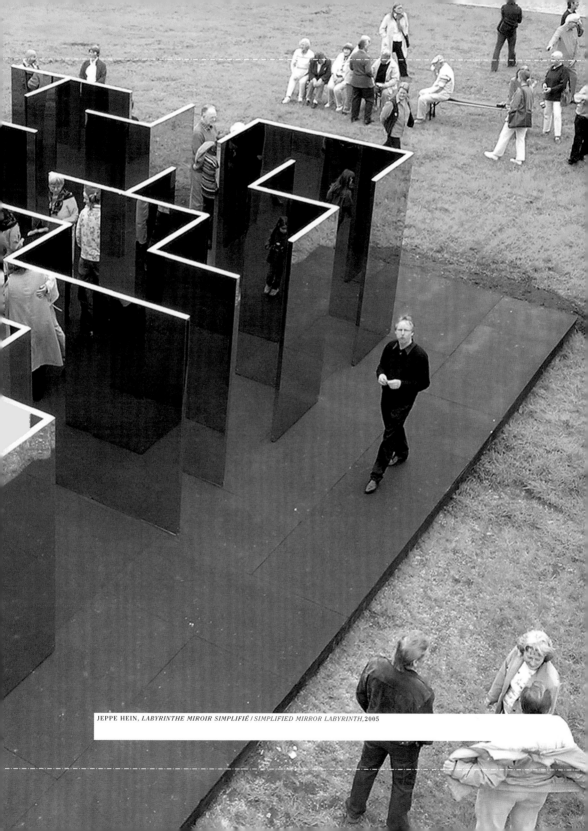

JEPPE HEIN, *LABYRINTHE MIROIR SIMPLIFIÉ / SIMPLIFIED MIRROR LABYRINTH,* 2005

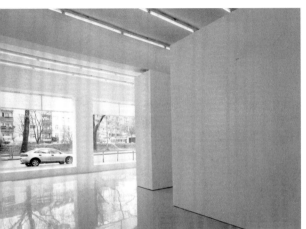 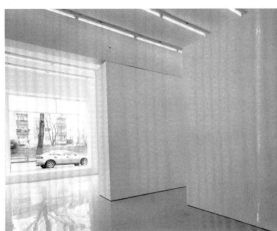

JEPPE HEIN, *MURS MOBILES À 180° / MOVING WALLS 180°*, 2001

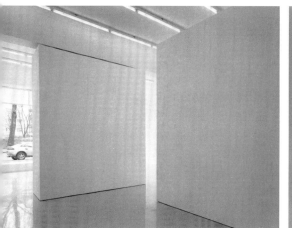 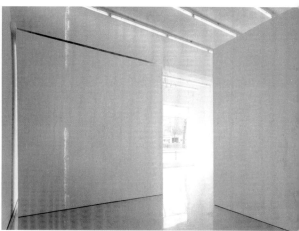

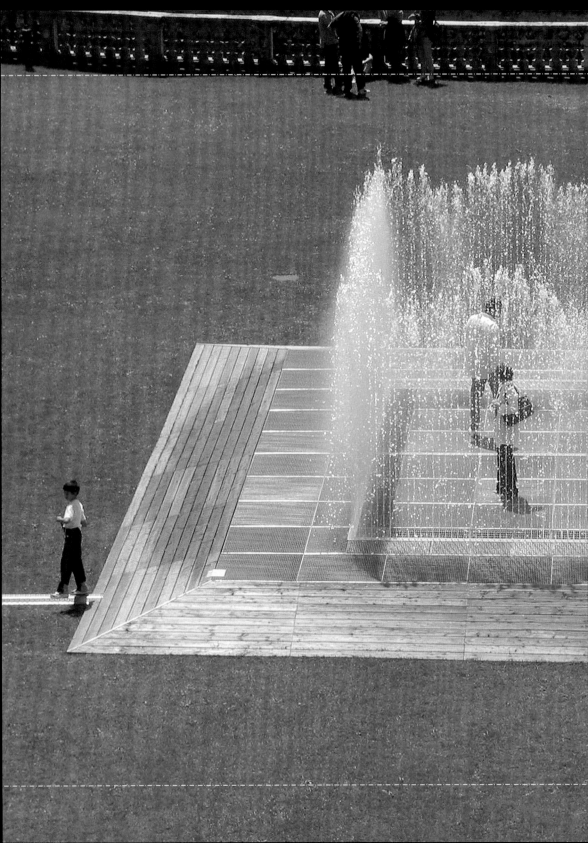

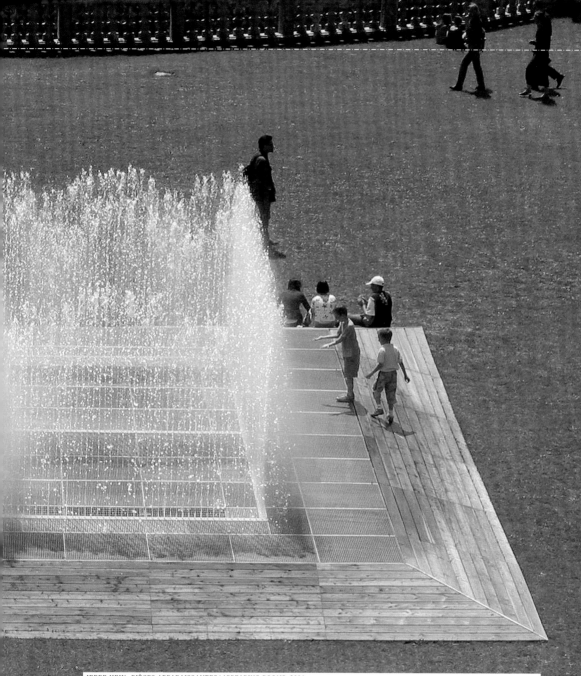

JEPPE HEIN, *PIÈCES APPARAISSANTES* / *APPEARING ROOMS*, 2004

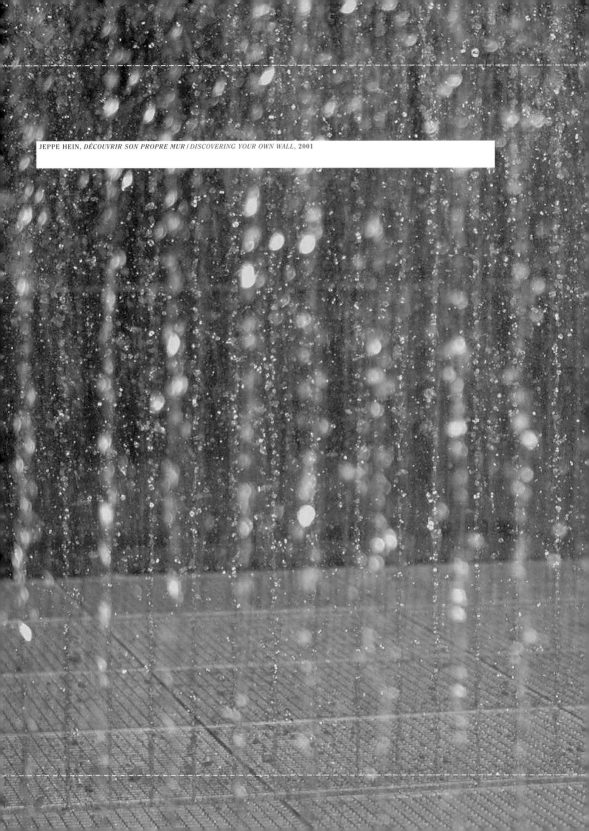

JEPPE HEIN, *DÉCOUVRIR SON PROPRE MUR | DISCOVERING YOUR OWN WALL*, 2001

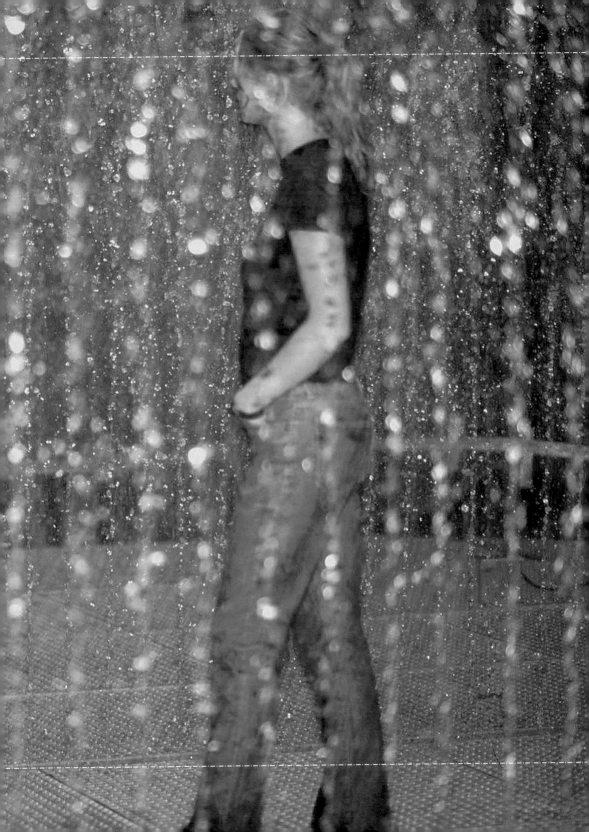

Jeppe rejette les références tragiques et psychologiques du labyrinthe, mais il compte bien s'en jouer. Fort de ses premières recherches, en septembre 2004, Jeppe est venu visiter l'Espace 315. Souvent, il utilise des matériaux comme l'eau, la fumée ou les flammes. Nous avons donc lu les neuf chapitres du Cahier des charges général du Centre Pompidou dans le détail.

Comme il n'était pas possible, selon le cahier des charges de l'Espace 315 de :
- Faire de la fumée
- D'accrocher au plafond (puisqu'il n'y en a pas)
- De déplacer les rails électriques
- D'utiliser des combustibles
- De percer le parquet en chêne
- De poser au sol des objets trop lourds, enfin, plus de 500 kg au m²
- De monter à plus de 3, 8 m de hauteur
- D'offrir à boire ou à manger
etc.
Nous avons décidé de ne RIEN exposer.
Et nous en sommes restés là.

––––––––––––

Jeppe rejects the tragic and psychological associations of the labyrinth, but he still means to bring them into play. He came to look at Espace 315 in September 2004, having already made a start on his project.
He makes frequent use of materials such as water, smoke and flames. We made a close reading of the nine chapters of the Centre Pompidou's general rules and regulations.

Since, according to the rules and regulations for Espace 315, it was not possible to:
- Make smoke
- Hang things from the ceiling (there isn't one)
- Move the electrical rails
- Use combustible materials
- Make holes in the oak floor
- Place excessively heavy objects – over 500 kg per square metre – on the floor
- Exceed a height of 3.8 metres
- Provide food and drink
etc.
We decided to exhibit NOTHING.
And we left it at that.

CAHIER DES CHARGES DU CENTRE POMPIDOU
CENTRE POMPIDOU SECURITY CONDITIONS

Chapitre 1 : Cahier des charges général
Toutes activités

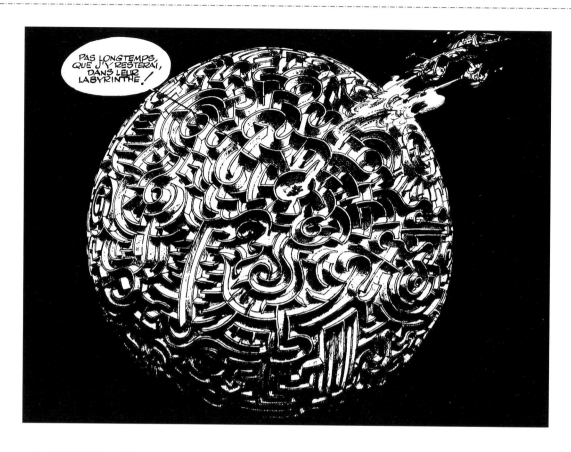

FRANQUIN, « IDÉES NOIRES » / (BLACK IDEAS), *FLUIDE GLACIAL*, 1991

Comme le disait Jorge Luis Borges, le plus inextricable des labyrinthes est celui
« où il n'y a ni escaliers à gravir, ni portes à forcer, ni murs qui empêchent de passer ».
Philippe Forest remarque aussi bien :
« il n'est pas nécessaire de construire un labyrinthe quand l'Univers en est déjà un ».
C'est ce que semble dire le héros de Franquin dans ce numéro spécial de *Fluide glacial* qui fait hurler de rire Jeppe.

As Jorge Luis Borges said, the most inextricable labyrinth is one
"in which there are no stairs to climb, no doors to open or walls that prevent you from passing."
Philippe Forest also notes that it
"is not necessary to build a labyrinth when the universe is one already."
This is what the Franquin character seems to be saying in the special issue of *Fluide glacial* that Jeppe finds so hilarious.

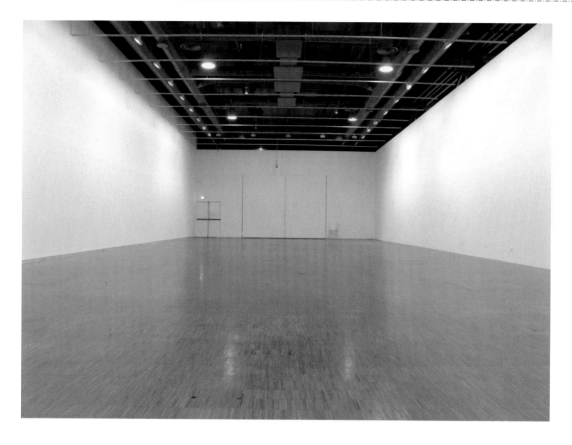

LE LABYRINTHE INVISIBLE, ESPACE 315, 2005 THE INVISIBLE LABYRINTH, ESPACE 315, 2005

Voilà ci-dessus à quoi va ressembler le projet de Jeppe.

See above this is what Jeppe's project will be like.

YVES KLEIN, QUATRE VUES DE L'EXPOSITION *LE VIDE*, GALERIE IRIS CLERT, PARIS, 1958
YVES KLEIN, FOUR VIEWS OF THE EXHIBITION *LE VIDE* (EMPTINESS), IRIS CLERT GALLERY, PARIS, 1958

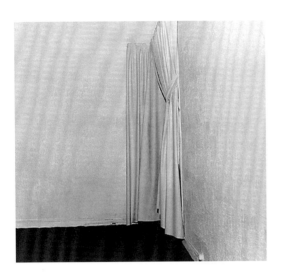 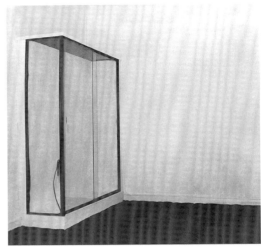

Ce qui pourrait faire penser au «Vide» d'Yves Klein chez Iris Clert, cette exposition réalisée en avril-mai 1958 à Paris. Cela se ressemble, en effet. Mais il n'existe aucun rapport. Le rien n'est pas le vide. D'ailleurs, il ne s'agit pas exactement de rien, mais d'un labyrinthe virtuel, qui n'en est pas moins réel.

To some this may bring to mind "Le Vide", Yves Klein's exhibition at the Iris Clert gallery, Paris, in April-May 1958. It certainly looks similar. But the two have nothing in common. Nothing is not emptiness.
Besides, it is not exactly nothing, more a virtual labyrinth, but one that is no less real for all that.

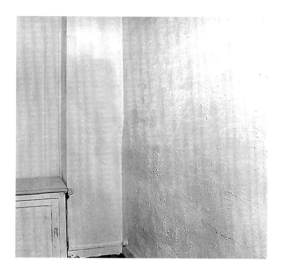 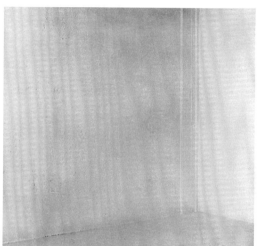

Ce sont plutôt les architectes et les artistes contemporains, dont Le Corbusier et Constant, puis ceux de l'art minimal comme Bruce Nauman, Robert Morris et surtout Dan Graham avec lequel il échange beaucoup de emails, qui ont fortement influencé la pratique de Jeppe.

Le Corbusier avait pensé, en 1939, à réaliser un musée à croissance illimitée qui n'a jamais vu le jour, s'inspirant comme les Anciens, de la figure du coquillage. Son projet d'hôpital à Genève suit la même inspiration de labyrinthe en spirale.
Constant, artiste du mouvement Cobra, a rencontré, grâce à Asger Jorn, le jeune Guy Debord avant la fondation de l'Internationale Situationniste en 1957. Il se trouve d'ailleurs que Jeppe a quelque parenté avec Asger Jorn. On n'en saura pas plus. Constant a développé ses villes imaginaires, à travers ses maquettes, ses dessins et ses peintures, selon le modèle du labyrinthe, qui constituait pour lui une image de la dérive psycho-géographique.

The big influences on Jeppe's practice are modern architects and artists, including Le Corbusier and Constant, followed by the minimalists Bruce Nauman, Robert Morris and, most of all, Dan Graham, with whom he has exchanged a lot of emails recently.

In 1939, Le Corbusier had the idea for a museum that could grow without limits which, like the Ancients, he based on the form of the shell. It never happened. The spiral-shaped labyrinth was also the inspiration for his design for a hospital in Geneva.
Constant, an artist in the Cobra group, met the young Guy Debord through Asger Jorn, shortly before the creation of the Situationist International in 1957. Apparently, Jeppe is connected with Asger Jorn in some way. That is all we know. The imaginary cities that Constant worked out in his models, drawings and paintings were based on the labyrinth, which for him was an image of psycho-geographical drifting.

LE CORBUSIER, *MUSÉE À CROISSANCE ILLIMITÉE*, 1939, DESSIN
LE CORBUSIER, *MUSEUM OF UNLIMITED GROWTH*, 1939, DRAWING

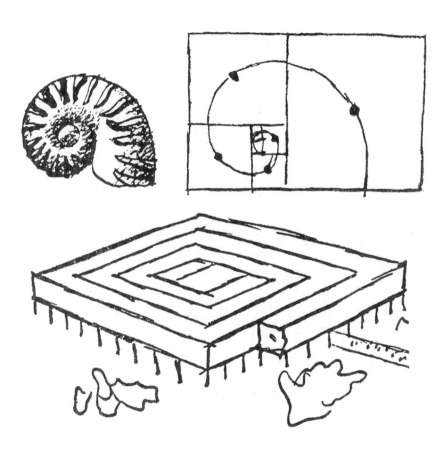

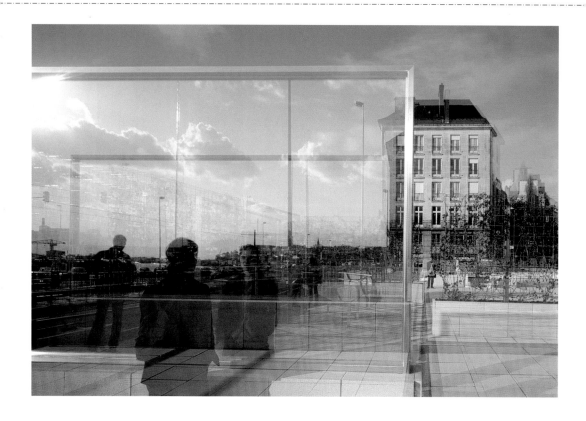

DAN GRAHAM, *NOUVEAU LABYRINTHE POUR NANTES / NEW LABYRINTH FOR NANTES*, 1994

Dan Graham a réalisé à Nantes un labyrinthe pour la ville, avec des miroirs, des vitres et des lierres, sur la place du Commandant l'Herminier. La ville, le spectateur et l'œuvre fusionnent grâce à la transparence du verre et des miroirs. Enfin, c'est mieux en photographie.

On place du Commandant l'Herminier in Nantes, Dan Graham made a labyrinth from mirrors, glass and ivy. The work and the city merge thanks to the transparency of the glass and mirrors. Well, it works better in the photos.

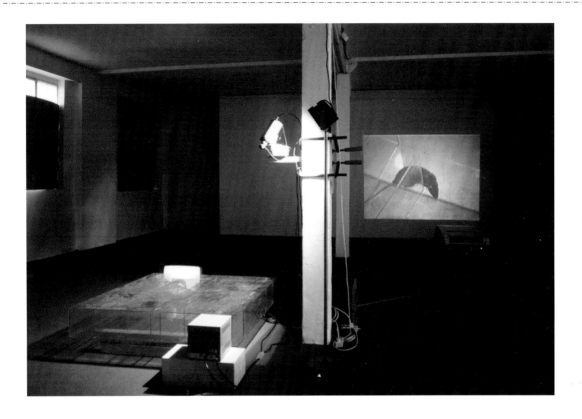

BRUCE NAUMAN, *L'IMPUISSANCE APPRISE CHEZ LES RATS / LEARNED HELPLESSNESS IN RATS*, 1988

Comme dans celui de Bruce Nauman, le spectateur du labyrinthe invisible est un peu un cobaye.
Bruce Nauman, à travers ses cages-prisons et ses corridors oppressants, incite à une expérience de confinement et de claustrophobie.
À la différence du rat, dans le labyrinthe de Jeppe, le spectateur peut s'en sortir. Le plaisir est autorisé.

As with Bruce Nauman's rat maze, the visitor looking at the invisible labyrinth is a bit like a laboratory rat. With his prison cages and oppressive corridors, Bruce Nauman sets up an experience of confinement and claustrophobia.
Unlike the rat, the spectator in Jeppe's labyrinth is free to leave. Pleasure is allowed.

1963

la 3ᵉ biennale de paris est ouverte

Le Groupe de Recherche d'Art Visuel répète :

assez de mystifications

Le Groupe de Recherche d'Art Visuel tient à exprimer sa profonde inquiétude, son désarroi, ses interrogations, un peu sa fatigue et son dégoût.

Dégoût d'une situation qui bien que changeant d'aspect continue à se prolonger (dernier aspect en date : « Le cri d'un art vital »).

Situation qui maintient toujours une complaisante considération vis-à-vis de l'œuvre d'art, de l'artiste unique, du mythe de la création et de ce qui paraît être la mode maintenant : les groupes, considérés comme super-individus.

Situation à laquelle nous nous sentons liés avec les contradictions que cela comporte.

On a beau parler d'intégration des arts.
On a beaux parler des lieux poétiques.
On a beau parler d'une nouvelle formule d'art.
On a beau crier les cris que les autres ne crient pas.

Le circuit de l'art actuel continue à être bouclé.

On peut broder autour de l'esthétique, de la sensibilité, de la cybernétique, de la brutalité, du témoignage, de la survivance de l'espèce, etc...
On est toujours au même niveau.

Il faut une OUVERTURE, sortir du cercle vicieux qu'est l'art actuel.

L'art actuel n'est qu'un formidable bluf. Une mystification diversement intéressée autour d'un simple faire que l'on désigne « création artistique ».

Le divorce entre cette « création artistique » et le grand public est une évidente réalité.
Le public est à mille kilomètres des manifestations artistiques même de celles dites d'avant-garde.

S'il y a une préoccupation sociale dans l'art actuel elle doit tenir compte de cette réalité bien sociale : le spectateur.

Dans les limites de nos possibilités nous voulons sortir le spectateur de sa dépendance apathique qui lui fait accepter d'une façon passive, non seulement ce qu'on lui impose comme art, mais tout un système de vie.

Cette dépendance apathique est soigneusement entretenue par toute une littérature où les spécialistes d'art pour justifier leur rôle d'intermédiaires entre l'œuvre et le public, font figure d'initiés et créent de toutes pièces un complexe d'infériorité chez le spectateur.

Cette littérature trouve un complice volontaire ou involontaire chez la plupart des artistes qui se sentent dans une situation prophétique et privilégiée en créant des œuvres uniques et définitives.

L'abandon du caractère fermé, définitif des œuvres traditionnelles (avec ou sans cri) est d'une part la mise en cause de l'acte créateur surestimé et d'autre part un premier pas vers la revalorisation d'un spectateur toujours soumis à une contemplation conditionnée par son niveau de culture, d'information, d'appréciation esthétique, etc...

Nous considérons le spectateur comme un être capable de réagir.
Capable de réagir avec ses facultés normales de perception.
Voilà notre voie.

Nous proposons de l'engager dans une action qui déclenche ses qualités positives dans un climat de communication et d'interaction.

Notre labyrinthe n'est qu'une première expérience délibérément dirigée vers l'élimination de la distance qu'il y a entre le spectateur et l'œuvre.

Plus cette distance disparaît, plus disparaît l'intérêt de l'œuvre en soi et l'importance de la personnalité de son réalisateur. Et de même l'importance de toute cette super-structure autour de la « création » qui fait la loi actuellement en art.

Nous voulons intéresser le spectateur, le sortir des inhibitions, le décontracter.
Nous voulons le faire participer.
Nous voulons le placer dans une situation qu'il déclenche et transforme.
Nous voulons qu'il soit conscient de sa participation.
Nous voulons qu'il s'oriente vers une interaction avec d'autres spectateurs.
Nous voulons développer chez le spectateur une forte capacité de perception et d'action.

Un spectateur conscient de son pouvoir d'action et fatigué de tant d'abus et mystifications pourra faire lui-même la vraie « révolution dans l'art ». Il mettra en pratique les consignes :

DEFENSE DE NE PAS PARTICIPER
DEFENSE DE NE PAS TOUCHER
DEFENSE DE NE PAS CASSER

A Paris, octobre 1963.

Groupe de Recherche d'Art Visuel.

(Le Groupe de Recherche d'Art Visuel fait partie du mouvement international N.T. recherche continuelle).

Assez de mystifications II

La 3e Biennale de Paris est ouverte
Le Groupe de Recherche d'Art Visuel répète:

Assez de mystifications
Le Groupe de Recherche d'Art Visuel tient à exprimer sa profonde inquiétude, son désarroi, ses interrogations, un peu sa fatigue et son dégoût.
Dégoût d'une situation qui bien que changeant d'aspect continue à se prolonger (dernier aspect en date: « Le cri d'un art vital »).
Situation qui maintient toujours une complaisante considération vis-à-vis d'art, de l'artiste unique, du mythe de la création et de ce qui paraît être la mode maintenant: les groupes, considérés comme super-individus.
Situation à laquelle nous nous sentons liés avec les contradictions que cela comporte.
On a beau parler d'intégration des arts.
On a beau parler des lieux poétiques.
On a beau parler d'une nouvelle formule d'art.
On a beau crier les cris que les autres ne crient pas.
Le circuit de l'art actuel continue à être bouclé.
On peut broder autour de l'esthétique, de la sensibilité, de la cybernétique, de la brutalité, du témoignage, de la survivance de l'espèce etc....

An end to mystification—II
The 3rd Paris Biennale is open
The Group de Recherche d'Art Visuel repeats:
An end to mystification

The Groupe de Recherche d'Art Visuel is keen to express its deep anxiety, its distress, its questions, its state of slight fatigue, and its disgust.
Disgust over a situation which, while going through apparent changes,
persists (the latest look to date: "The shout of a vital art".)
It is a situation which still shows obliging consideration for the artwork, the unique artist, the myth of creation, and what now appears to be the vogue: groups, regarded as super-individuals.
It is a situation with which we feel linked, complete with the contradictions implicit in it.
It's all very well and good to talk about integrating the arts.
It's all very well and good talking about poetic places.
It's all very well and good talking about a new art formula.
It's all very well and good uttering the shout that others aren't shouting.
The current art circuit is still a loop.
It's possible to embroider around aesthetics, sensibility, cybernetics, brutality, bearing witness, the survival of the species, etc.

126

C'est le premier labyrinthe de Robert Morris, *Untitled (Labyrinth)*, 1974, proche du modèle de la cathédrale de Chartres, qui a marqué Jeppe, plus que ceux réalisés en 1998, au musée d'art contemporain de Lyon. Robert Morris a livré ses méditations labyrinthiques dans *From Mnemosyne to Clio, the mirror to the labyrinth, 1998-2000*, de loin les plus complexes de toutes les réflexions d'artistes qui se sont intéressés à cette question. Il médite notamment sur les notions de temps et de mémoire. On y trouvera des échos du fameux texte de Robert Smithson, « Quasi-infinités et la décroissance de l'espace », publié dans *Arts Magazine,* en novembre 1966, qui évoque d'une certaine manière le labyrinthe, à travers des figures de spirale, alternant entre expansion et entropie.

De même que ceux de Robert Morris, le labyrinthe de Jeppe invite à être parcouru.
Comme le disait le GRAV en 1963, il est défendu de ne pas participer !
Le GRAV (Groupe de Recherche d'Art Visuel : Horacio Garcia Rossi, Julio Le Parc, François Morellet, Francisco Sobrino, Joël Stein, Yvaral) a écrit :
Défense de ne pas participer
Défense de ne pas toucher
Défense de ne pas casser
Jeppe voulait absolument reproduire leur tract : « Assez de mystifications ».

Le labyrinthe de Jeppe n'est pas visuel, ni tactile. Il ne cherche ni la révolution, ni la destruction. Jeppe laisse le visiteur libre de repartir sans en faire l'expérience. Il n'a rien contre les visiteurs apathiques. Par contre, Jeppe aime l'interaction, « le labyrinthe comme lieu de l'expérience délibérément dirigée vers l'élimination de la distance qu'il y a entre le spectateur et l'œuvre », disait le GRAV. Sur ce plan-là, Jeppe a poussé les choses au maximum.
Son labyrinthe n'existe pas sans le visiteur, ils ne font plus qu'un. Mais l'art et la vie ne sont pas confondus, malgré les rêves d'Allan Kaprow. La « vraie révolution » n'a pas eu lieu ! Cependant certaines problématiques se poursuivent.

It was Robert Morris's first labyrinth, *Untitled (Labyrinth)* (1974), similar to the one in Chartres cathedral, that had the biggest impact on Jeppe, more than the ones that Morris made in 1998 at the Musée d'Art Contemporain in Lyon. Robert Morris set down his labyrinthine ideas in *From Mnemosyne to Clio, The Mirror to the Labyrinth, 1998-2000*. These are by far the most complex thoughts by any of the artists to have taken an interest in the subject. In this text he reflects on the notions of time and memory. There are echoes of Robert Smithson's text, "Quasi-Infinities and the Waning of Space", published in *Arts Magazine* in November 1966, which in a way evokes the labyrinth through images of the spiral and the alternation between expansion and entropy.

Like Robert Morris's labyrinths, Jeppe's labyrinth is made to be entered.
As GRAV (Groupe de Recherche d'Art Visuel: Horacio Garcia Rossi, Julio Le Parc, François Morellet, Francisco Sobrino, Joël Stein, Yvaral) wrote in 1963, non-participation is forbidden:
Do not not participate
Do not not touch
Do not not break
Jeppe really wanted to reproduce their pamphlet "Assez de mystifications".

Jeppe leaves visitors free to leave without trying the experience. He has nothing against apathetic visitors. His labyrinth is not visual or tactile. He is not aiming at revolution or destruction. However, he does like interaction, "the labyrinth as a place of experience deliberately directed towards eliminating the distance between the viewer and the work", as GRAV said. On that level, Jeppe has taken things to extremes. The labyrinth does not exist without the visitor: they are one. But art and life do not become inseparable, Allan Kaprow's dreams notwithstanding. The "real revolution" has not happened! However, certain problematics continue to be effective.

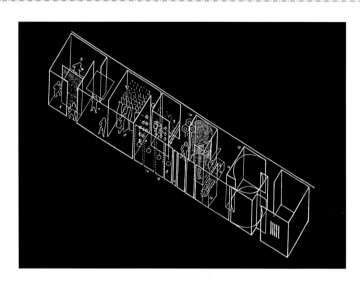

JOËL STEIN, *DESSIN DU LABYRINTHE*, 1963
JOËL STEIN, *LABYRINTH DRAWING*, 1963

Le labyrinthe de Jeppe est dématérialisé. Un peu comme celui de Yoko Ono, qui avait perdu ses contours visibles grâce au Plexiglas. C'est une tendance de l'art, disait Lucy R. Lippard, dans les années 70 (voir son recueil : *Six years : The dematerialization of the art object from 1966 to 1972*). Yoko Ono a placé des toilettes au centre de son labyrinthe « Amaze » de 1971. Il est amusant de noter que le sens du mot anglais désigne un type particulier de labyrinthe en Angleterre. *To amaze* signifie frapper de stupeur. Les *mazes* anglais sont des dédales de gazon, dont le plus connu était la course de Robin des Bois. Avec Yoko Ono, la tradition est tournée en dérision, en même temps que marquée par une dématérialisation romantique. Yoko Ono écrivait déjà en 1965, dans ces lignes dédiées à George Maciunas : « Construire une maison dont les murs ne deviendraient visibles que grâce à l'effet du prisme particulier du coucher de soleil… » Peut-être qu'il va aussi se passer des choses imprévisibles et belles dans le labyrinthe invisible.

Jeppe's labyrinth is dematerialised. A bit like the one by Yoko Ono, whose visible contours were taken away by Plexiglas. This was an artistic tendency, as Lucy R. Lippard said in her book of essays *Six Years: the Dematerialization of the Art Object from 1966 to 1972* (1973). In 1971 Yoko Ono put toilets at the centre of her labyrinth *Amaze*. Note the punning reference to astonishment. Most English mazes were originally made from grass or turf. One of the best known English mazes is Robin Hood's Race. Ono mocks the tradition and at the same time subjects it to a romantic dematerialisation. As early as 1965, in lines dedicated to George Maciunas, Ono wrote of building "a house whose walls would become visible only because of the particular prismatic effect of sunset." Perhaps some unexpected and beautiful things will happen in the invisible labyrinth.

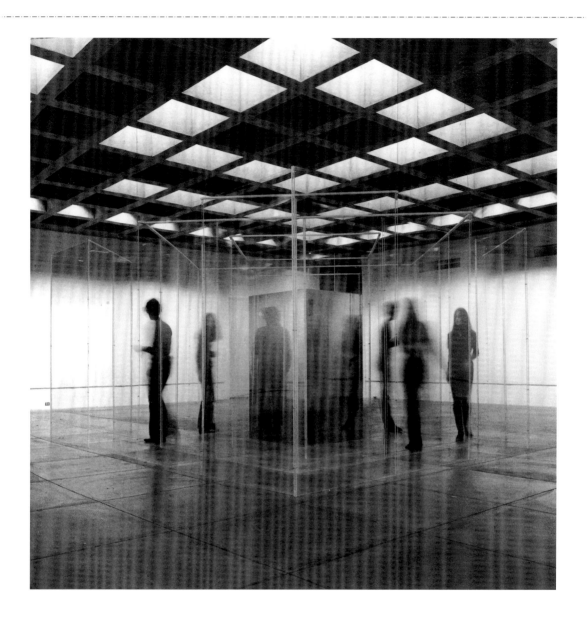

YOKO ONO, *AMAZE*, 1971 (RECONSTITUTION)

ESSAIS POUR *LE LABYRINTHE INVISIBLE*, ESPACE <u>315</u>, MAI 2005
TESTS FOR *THE INVISIBLE LABYRINTH*, ESPACE <u>315</u>, MAY 2005

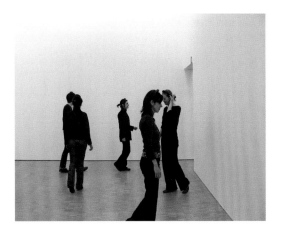 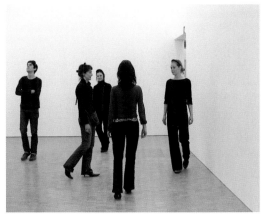

Mais Jeppe a poussé la logique encore plus loin.
Il n'y a rien de visible.
Enfin presque.
Jeppe a commencé ses premiers essais
dans l'Espace <u>315</u> en mai 2005.

———————

But Jeppe has taken the logic even further.
There is nothing visible.
Well, almost nothing.
Jeppe made his first tests in Espace <u>315</u> in May 2005.

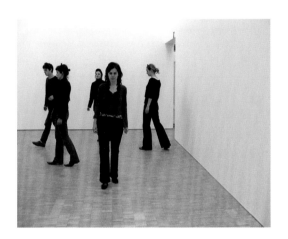 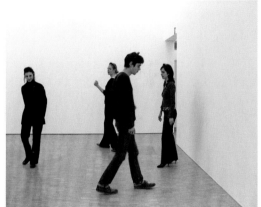

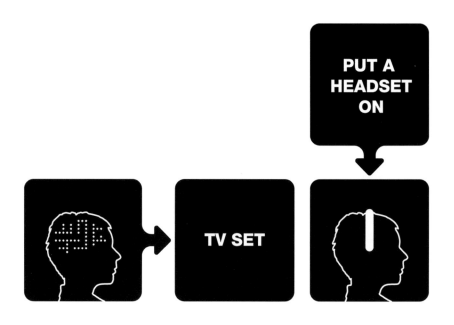

CLAIRE MOREUX ET OLIVIER HUZ, PICTOGRAMMES POUR *LE LABYRINTHE INVISIBLE*, 2005
CLAIRE MOREUX ET OLIVIER HUZ, PICTOGRAMS FOR *THE INVISIBLE LABYRINTH*, 2005

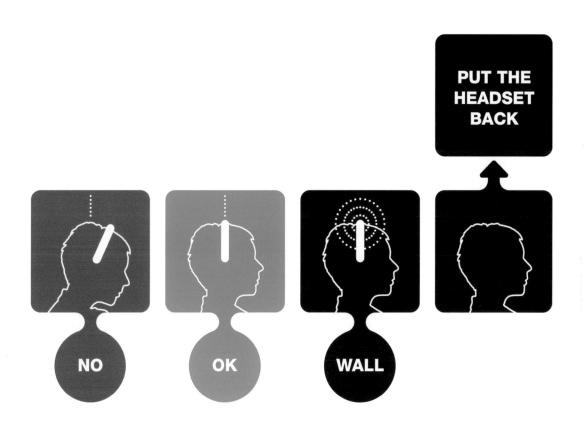

Jeppe a pensé à proposer plusieurs dessins invisibles de son labyrinthe. Et même un différent tous les jours. Nous avons étudié plusieurs livres. Voici notre bibliographie. Malheureusement le Santarcangeli est épuisé.

BIBLIOGRAPHIE CHOISIE

. Irène Aghion, *Héros et dieux de l'antiquité*, Paris, Flammarion, 1994
. Jean Bord et Jean-Clarence Lambert, *Labyrinthes et dédales du monde*, Paris, Presses de la connaissance, 1977
. Kai Buchholz, Klaus Wolbert, *André Masson : Bilder aus dem Labyrinth der Seele*, Darmstadt, Die Galerie, 2003
. Pierre Brunel, *Butor,* L'emploi du temps : *le texte et le labyrinthe*, Paris, Minuit, 1995
. *Catalogo generale Giorgio De Chirico*, vol. IV, 1908-1930, Milan, Electra, 1974
. Bernard Chouvier, *Jorge Luis Borges, l'homme et le labyrinthe*, Lyon, Presses Universitaires de Lyon, 1994
. Philippe Forest, *Textes et labyrinthes* : James Joyce, Franz Kafka, Edwin Muir, Jorge Luis Borges, Michel Butor, Alain Robbe-Grillet, Mont de Marsan, Éd. Interuniversitaires, 1995
. André Franquin, *Idées noires 2,* Paris, Audi/Fluide Glacial, 1992
. Sebastian Goeppert, Herma C. Goeppert-Frank, *La Minotauromachie de Pablo Picasso*, Genève, Patrick Cramer cop, 1987
. *Dan Graham : nouveau labyrinthe pour Nantes*, Nantes, École des Beaux-Arts, 1993
. *GRAV :* Horacio Garcia Rossi, Julio Le Parc, François Morellet, Francisco Sobrino, Joël Stein, Yvaral : stratégies de participation, Grav-groupe de recherche d'art visuel, 1960-1968 : catalogue de l'exposition, Magasin, Centre d'art contemporain de Grenoble, 7 juin-6 sept. 1998
. Edith Hamilton, *La mythologie*, Alleur, Marabout, 1997 (1ᵉ édition 1940)
. Johan Huizinga, *Homo ludens, Essai sur la fonction sociale du jeu*, Paris, Gallimard, 1977
. James Joyce, *Portrait de l'artiste en jeune homme*, Paris, Gallimard, 1992
. Franz Kafka, *Le château*, Paris, Imprimerie nationale, coll. La Salamandre, 1996
. Hermann Kern, *Through the Labyrinth*, Munich, London, New York, Prestel Verlag, 2000
. *Yves Klein*, catalogue de l'exposition [Schirn Kunsthalle Frankfurt, 17 sept. 2004-9 janv. 2005 ; Guggenheim Museum Bilbao, 31 janv.-2 mai 2005], Osfildern-Ruit, 2004
. *Yves Klein*, sous la direction de Olivier Berggruen, Max Hollein, Ingrid Pfeiffer, Ostfildern-Ruit, Éd. Hatje Cantz, 2004
. Yves Klein, *Le dépassement de la problématique de l'art et autres écrits*, Marie-Anne Sichère et Didier Semin éd., Paris, Énsb-a, 2003
. *Labyrinthes du mythe au virtuel*, catalogue de l'exposition de Bagatelle, 4 juin-14 sept. 2003, Paris-Musées, 2003
. *Le Corbusier : une encyclopédie,* catalogue de l'exposition « L'aventure Le Corbusier », Paris, Éditions du Centre Pompidou, 1987
. Maurice Merleau-Ponty, *Le visible et l'invisible,* Paris, Gallimard, 1993
. Robert Morris, *From Mnemosyne to Clio : The Mirror to the Labyrinth* (1998-1999-2000), Milan, Skira ; Lyon, Musée d'art contemporain, 2000
. *Robert Morris,* catalogue de l'exposition, Paris, Éditions du Centre Pompidou, 1995
. Edwin Muir, *The Labyrinth*, 1949
. *Bruce Nauman : sculptures et installations 1995-1990*, catalogue de l'exposition au Musée Cantonal des beaux-arts, Lausanne, 5 oct. 1991-5 janv. 1992, Bruxelles, Éd. Ludion, 1990
. Didier Ottinger, *Surréalisme et mythologie moderne : les voies du labyrinthe d'Ariane à Fantômas*, Paris, Gallimard, 2002
. Ovide, *Les métamorphoses*, Paris, Flammarion, 1966
. Alain Robbe-Grillet, *Dans le labyrinthe*, Paris, Minuit, 1959
. Clément Rosset, *Le réel : traité de l'idiotie*, Paris, Minuit, 1986
. Paolo Santarcangeli, *Le livre des labyrinthes. Histoire d'un mythe et d'un symbole,* trad. de l'italien par Monique Lacau, Paris, Gallimard, 1974
. *Yes Yoko Ono*, Alexandra Munroe with Jon Hendricks, catalogue de l'exposition à la Japan Society Gallery, New York, Éd. Japan Society : Harry N. Abrams, New York, 2000

Jeppe had the idea of proposing several invisible labyrinth designs. A different one every day, even. We have studied several books. Here is our bibliography. Unfortunately, the Santarcangeli is out of print.

CHOSEN BIBLIOGRAPHY

. Irène Aghion, *Gods and Heroes of Classical Antiquity*, Flammarion, Paris, 1994
. Jean Bord, Jean-Clarence Lambert, *Labyrinthes et dédales du monde*, Presses de la connaissance, Paris, 1977
. Kai Buchholz, Klaus Wolbert, *André Masson: Bilder aus dem Labyrinth der Seele*, Die Galerie, Darmstadt, 2003
. Pierre Brunel, *Butor,* L'emploi du temps: *le texte et le labyrinthe*, Minuit, Paris, 1995
. *Catalogo generale Giorgio De Chirico*, vol. IV, 1908-1930, Milan, Electra, 1974
. Bernard Chouvier, *Jorge Luis Borges, l'homme et le labyrinthe*, Presses Universitaires de Lyon, Lyon, 1994
. Philippe Forest, *Textes et labyrinthes*: James Joyce, Franz Kafka, Edwin Muir, Jorge Luis Borges, Michel Butor,
 Alain Robbe-Grillet, Editions Interuniversitaires, Mont de Marsan, 1995
. André Franquin, *Idées noires 2,* Audi/Fluide Glacial, Paris, 1992
. Sebastian Goeppert, Herma C. Goeppert-Frank, *The Minotauromachy by Pablo Picasso*, Patrick Cramer, Geneva, 1987
. *Dan Graham: nouveau labyrinthe pour Nantes*, Ecole des Beaux-Arts, Nantes, 1993
. *GRAV:* Horacio Garcia Rossi, Julio Le Parc, François Morellet, Francisco Sobrino, Joël Stein, Yvaral: stratégies de
 participation, Grav-groupe de recherche d'art visuel, 1960-1968: catalog of the exhibition, Magasin, Centre d'art
contemporain de Grenoble, 7 June-6 Sept 1998
. Edith Hamilton, *Mythology*, Little Brown & Co, New York, 1998
. Johan Huizinga, *Homo ludens: A Study of the Play-Element in Culture*, Beacon Press, Boston, Mass, 1971
. James Joyce, *A Portrait of the Artist as a Young Man*, Penguin Popular Classics, London, 1996
. Franz Kafka, *The Castle*, Penguin Modern Classics, London, 2000
. Hermann Kern, *Through the Labyrinth*, Prestel Verlag, Munich, London, New York, 2000
. *Yves Klein*, catalogue of exhibition at the Schirn Kunsthalle Frankfurt, 17 Sept 2004-9 Jan 2005; Guggenheim
 Museum Bilbao, 31 Jan-2 May 2005, Osfildern-Ruit, 2004
. *Yves Klein*, directed by Olivier Berggruen, Max Hollein, Ingrid Pfeiffer, Hatje Cantz, Ostfildern-Ruit, 2004
. Yves Klein, *Le dépassement de la problématique de l'art et autres écrits*, edited by Marie-Anne Sichère
 and Didier Semin, Ensb-a, Paris, 2003
. *Labyrinthes du mythe au virtuel*, catalogue of exhibition at the Bagatelle, 4 June-14 Sept 2003, Paris-Musées, 2003
. *Le Corbusier: une encyclopédie*, catalogue of exhibition "L'aventure Le Corbusier", Editions du Centre Pompidou, Paris, 1987
. Maurice Merleau-Ponty, *The Visible and the Invisible,* Northwestern University Press, Evanston, Illinois, 1969
. Robert Morris, *From Mnemosyne to Clio: The Mirror to the Labyrinth* (1998-1999-2000), Skira, Milan;
 Musée d'art contemporain, Lyon, 2000
. *Robert Morris,* exhibition catalogue, Editions du Centre Pompidou, Paris, 1995
. Edwin Muir, *The Labyrinth*, Faber & Faber, London, 1949
. *Bruce Nauman: sculptures et installations 1995-1990*, catalogue of exhibition at the Musée Cantonal des beaux-arts,
 Lausanne, 5 Oct 1991-5 Jan 1992, Editions Ludion, Brussels, 1990
. Didier Ottinger, *Surréalisme et mythologie moderne : les voies du labyrinthe d'Ariane à Fantômas*, Paris, Gallimard, 2002
. Ovid, *The Metamorphoses*, Penguin Modern Classics, London, 2004
. Alain Robbe-Grillet, *In the Labyrinth*, Calder Publications Ltd, London, 1970
. Clément Rosset, *Le réel: traité de l'idiotie*, Minuit, Paris, 1986
. Paolo Santarcangeli, *Le livre des labyrinthes. Histoire d'un mythe et d'un symbole,* translated from Italian
 by Monique Lacau, Gallimard, Paris, 1974
. *Yes Yoko Ono*, Alexandra Munroe with Jon Hendricks, catalogue of exhibition at the Japan Society Gallery,
 New York, Harry N. Abrams, New York, 2000

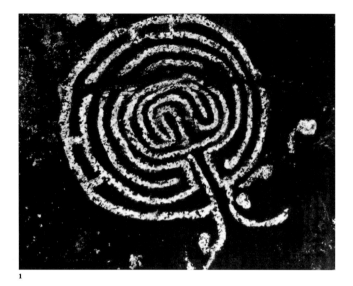

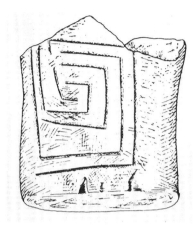

1

2

1. LABYRINTHE DE TYPE CRÉTOIS, VERS 500 AV. J.-C.
CRETAN STYLE LABYRINTH, c. 500 BC

2. DESSIN DE LABYRINTHE, FIGURINE VINCA, VERS 5300-3500 AV. J.-C.
LABYRINTH DRAWING, VINCA FIGURINE, c. 5300–3500 BC

3. RELEVÉ DES MODES DE CONSTRUCTION DE LABYRINTHE
DRAWING OF LABYRINTH BUILDING MODES

Le labyrinthe est un dessin ancestral. Selon Marcel Brion, il serait la rencontre entre la spirale, symbole de l'infini et du devenir, et la tresse, symbole de l'éternel retour.

Souvent, le labyrinthe est enfermé dans un cercle, un carré, ou n'importe quelle figure. Il existe plusieurs sortes de labyrinthe. Ceux sans impasse où l'on ne peut s'égarer, et ceux complexes, avec des chemins et des culs-de-sac, dont on peut parfois ne pas même trouver le centre. Certains ont une sortie, d'autres ont plusieurs centres. Voici comment on peut le construire.

The labyrinth is an ancient form. According to Marcel Brion, it represents the joining of the spiral, a symbol of infinity and destiny, and the plait, a symbol of eternal return.

Often, the labyrinth is set in a circle, a square or other geometrical figure. There are several different kinds of labyrinth: ones without dead ends in which it is impossible to get lost, and complex ones with cul-de-sacs in which it is sometimes impossible to find the centre. Some of them have a way out, others several centres. This is how you can make a labyrinth, starting with a spiral circle:

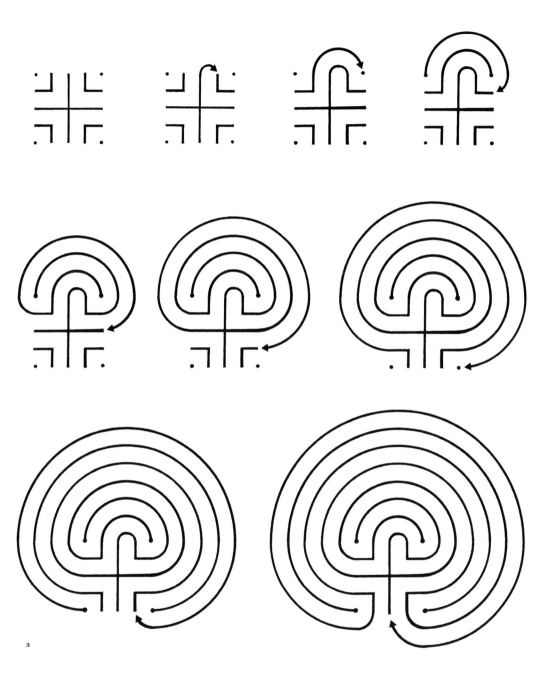

3

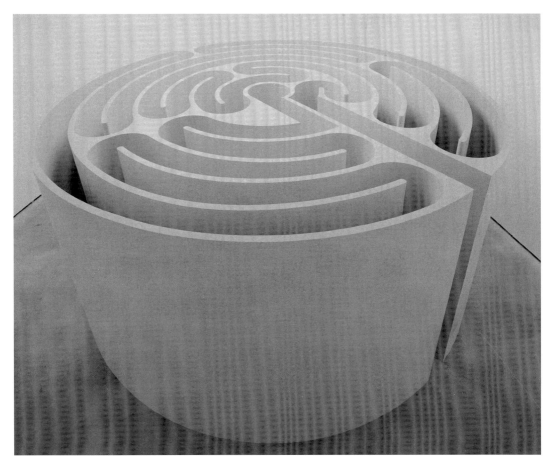

ROBERT MORRIS, *UNTITLED (LABYRINTH)*, 1974

1. DESSIN DU LABYRINTHE DE L'ABBATIALE SAINT-BERTIN, 1350-1789
DRAWING OF THE SAINT-BERTIN ABBEY LABYRINTH, 1650-1789

2. DESSIN DU LABYRINTHE DE LA CATHÉDRALE NOTRE-DAME, AMIENS, 1288-1829
DRAWING OF THE SAINT-DRAWING OF THE LABYRINTH IN THE NOTRE-DAME CATHEDRAL, AMIENS, 1288-1829

3. LE LABYRINTHE DE LA CATHÉDRALE NOTRE-DAME, REIMS, VERS 1290-1779, D'APRÈS UNE GRAVURE
THE LABYRINTH IN THE NOTRE-DAME CATHEDRAL, REIMS, APPROX.1290-1779, FROM AN ENGRAVING

4. DESSIN DU LABYRINTHE DE LA CATHÉDRALE NOTRE-DAME, CHARTRES, DÉBUT XIII[E] SIÈCLE
DRAWING OF THE LABYRINTH IN THE NOTRE-DAME CATHEDRAL, CHARTRES, EARLY 13TH CENTURY

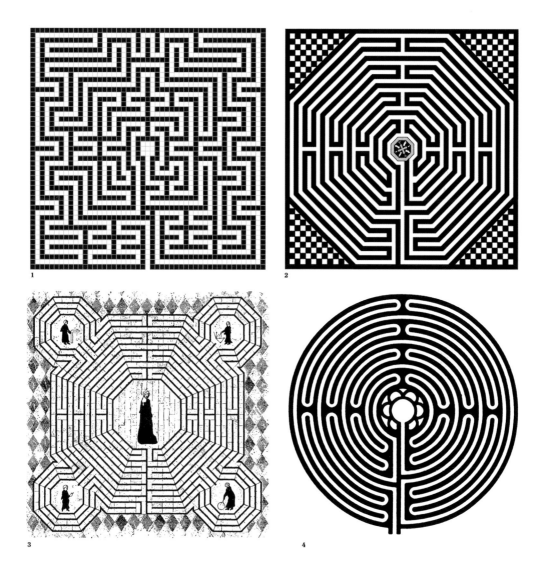

1

2

3

4

Les dessins des cathédrales ont inspiré Jeppe, dont le célèbre labyrinthe de la cathédrale de Chartres. Au XII⁰ siècle en Italie puis au XIII⁰ siècle en France, ces pavements se répandent dans les églises, le monde chrétien donne une nouvelle vie au labyrinthe avec les *daedali*. Thésée est remplacé en son centre par le Christ. Ces labyrinthes gravés au sol sont souvent en spirale, à chemin unique, avec un centre sans impasse. Les chrétiens y miment en rampant à genoux, sur près d'une lieue, le parcours initiatique du pèlerin en route pour Compostelle ou Jérusalem. Une guerre spirituelle s'engage avec les gnostiques qui le jugent impie. La Kabbale juive et les alchimistes s'emparent également du labyrinthe. Ils en font une image des chemins vers la sagesse, jusqu'à ce que la Renaissance et surtout le XVIII⁰ siècle, avec le triomphe de la rationalité, envoient le labyrinthe aux oubliettes.

Comme celui de Robert Morris, le labyrinthe invisible de Jeppe reprend le célèbre dessin de Chartres, tout en le modifiant. Il s'agit d'un labyrinthe fameux, préservé, appelé La Lieue. La longueur de son parcours en spirale est de 294 mètres.

Jeppe s'est également inspiré des labyrinthes des jardins du XVII⁰ siècle, qui surgissent au moment où ceux des églises disparaissent. On invente alors ces simulacres distrayants dans les châteaux des hommes puissants. Le Nôtre dessine celui de Chantilly, tandis que Mansart réalise celui de Versailles. Les labyrinthes deviennent des dédales de chlorophylle, héritiers lointains de la carte du tendre, où les amants, à l'insu des regards, se retrouvent dans la fraîcheur des buissons.

Jeppe was inspired by the drawings in cathedrals, including the famous labyrinth in Chartres. These decorative floors were created in churches in Italy from the twelfth century onwards and in France from the thirteenth as Christendom gave the labyrinth a new life as the *daedalos*. At its centre, Christ replaces Theseus. These labyrinths engraved in the floor are often spirals going in a single direction and with an open centre. In them, Christians on their knees re-enacted the pilgrim's initiatory journey to Compostela or Jerusalem, covering a distance of nearly one league. There was a spiritual war with the gnostics, who considered them blasphemous. The Jewish Kabala and the alchemists also took up the labyrinth theme. For them it was an image of the path to wisdom. Then, in the Renaissance and, even more so, with the triumph of rationalism in the eighteenth century, the labyrinth lapsed into obscurity.

Like Robert Morris's maze, Jeppe's invisible labyrinth reiterates but also alters the design of the famous Chartres labyrinth. The length of the spiral in this well-preserved labyrinth known as La Lieue (The League) is 294 metres.

Jeppe's drawings of labyrinths are also inspired by those that featured in seventeenth-century gardens, at a time when labyrinths were disappearing from churches. These amusing simulacra were designed for the grounds of powerful men. Le Nôtre designed the labyrinth at Chantilly and Mansart the one at Versailles. Labyrinths became *daedaloses* of chlorophyl, distant heirs of the *carte du tendre*, a tender geography where lovers could meet unseen amid the cool of the bushes.

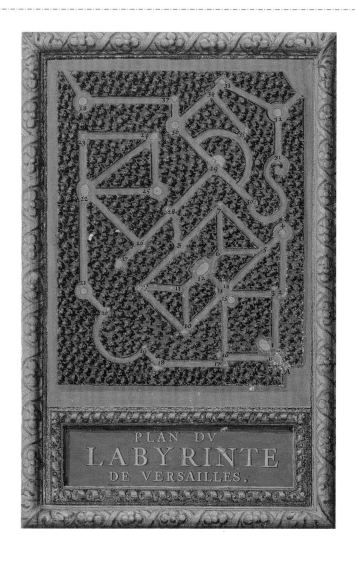

SÉBASTIEN LE CLERC, *LABYRINTHE DE VERSAILLES*, 1677, GRAVURE
SÉBASTIEN LE CLERC, *THE LABYRINTH OF VERSAILLES*, 1677, ENGRAVING

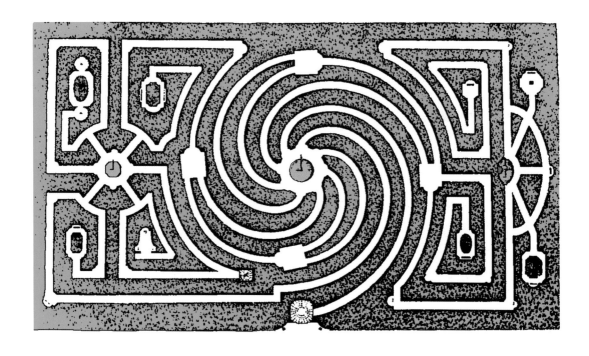

ANTOINE D'ARGENVILLE, DESSIN DE LABYRINTHE, 1709 (JARDINS DE CHANTILLY, FRANCE, 1739, JARDINS DE TIVOLI, COPENHAGUE, 1877)
ANTOINE D'ARGENVILLE, LABYRINTH DRAWING, 1709 (CHANTILLY GARDENS, FRANCE, 1739, TIVOLI GARDENS, COPENHAGEN, 1877)

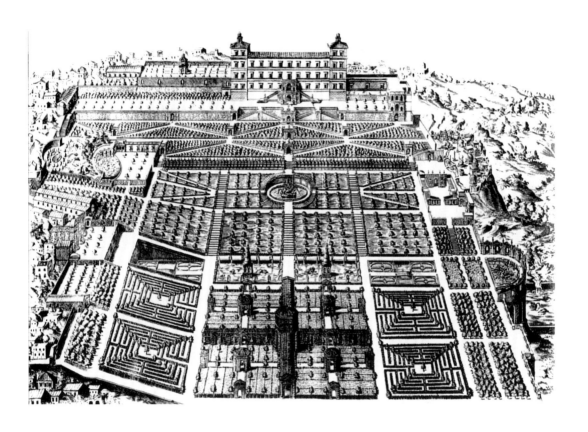

DESSIN DE LABYRINTHE POUR LA VILLA D'ESTE
LABYRINTH DRAWING FOR THE VILLA D'ESTE

FOREST

JEPPE HEIN, DESSINS DE LABYRINTHE POUR L'ESPACE 315, 2005
JEPPE HEIN, DRAWINGS OF LABYRINTHS FOR THE ESPACE 315, 2005

CORRIDOR

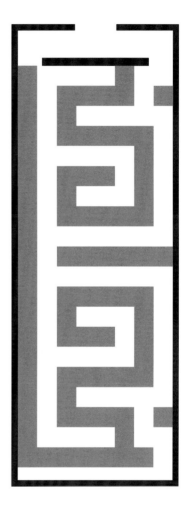

SHINING

SPIRAL

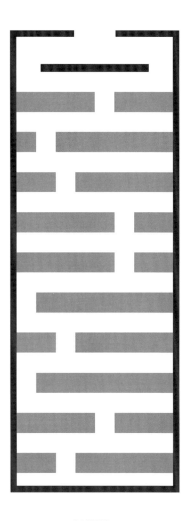

PACMAN

FRENCH GARDEN

Au même moment, au plus loin de nous, le mandala tibétain perpétue la tradition sacrée du labyrinthe. Apparu très tôt au Tibet et en Inde, le mandala est une image complexe faite de cercles et de carrés, de chemins et de culs-de-sac. Il fait écho au labyrinthe invisible, puisque l'image en était détruite dans un cours d'eau après usage, suite à la méditation sur l'impermanence des choses dont il était le support.

At the same time, much further away, the Tibetan mandala perpetuated the sacred tradition of the labyrinth. This complex image, made up of circles and squares, paths and dead ends, appeared in Tibet and India many centuries ago. It echoes the invisible labyrinth because the mandala image was destroyed, washed away with water, once it had served its purpose, which was to inspire meditation on the impermanence of this world.

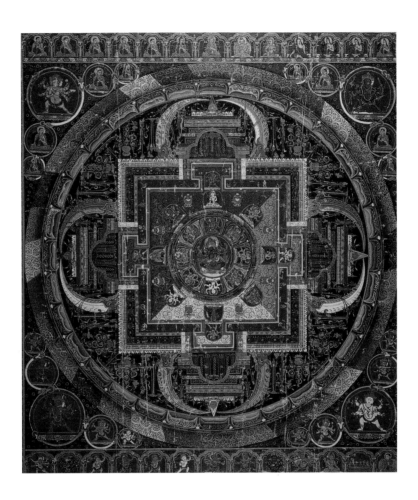

MANDALA DE VAJRÂMITA, TIBET, XVIᴇ SIÈCLE
VAJRÂMITA MANDALA, TIBET, 16ᵀᴴ CENTURY

Loin cependant de cette spiritualité, Jeppe est un artiste
qui revendique le ludique. Au XIXᵉ siècle, le labyrinthe
s'est lui-même réfugié dans les jeux, ou plutôt dans
le divertissement, notamment dans les fêtes foraines,
ou sur simple papier avec les jeux de l'oie qui plaisaient
beaucoup à Napoléon! À la fin du XXᵉ siècle,
le labyrinthe est devenu un jeu ironique, un défi à courte
vue, éminemment distrayant, bien loin des chemins
de la sagesse spirituelle.

Far from such spiritual concerns, however, Jeppe is an
artist who emphasises the playful side of things.
In the nineteenth century, the labyrinth became
something of a game, or rather, an entertainment,
at fairs or as a simple image on paper, like the
jeu de l'oie that was such a favourite of Napoleon.
By the end of the twentieth century, the labyrinth had
become an ironic game, an eminently entertaining
puzzle. The paths of spiritual wisdom are a long way off.

JEU DE L'OIE DES CONTES DES FÉES, VERS 1850-1870
FAIRYTALE GOOSE GAME, c. 1850-1870

Jeppe Hein

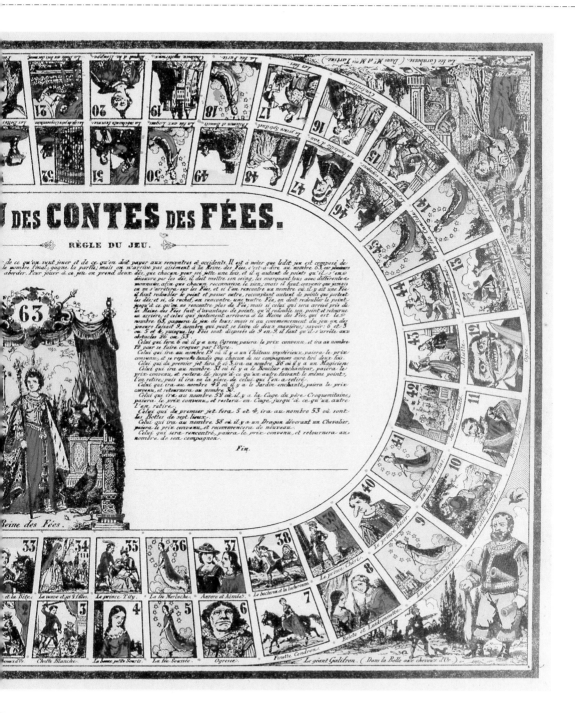

57

RUBIK'S CUBE

Les jeux de Jeppe dans les années 1980 ont plutôt été le Rubix Cube, le flipper, et surtout les jeux virtuels, comme le jeu vidéo Pacman qui préfigure les labyrinthes des Playstation. Le labyrinthe est revenu en force dans la société contemporaine, dans l'urbanisme, dans la science, notamment avec la mathématique et la physique, dans l'art et la communication. Internet en dessine un nouveau, le Worldwide Web. La matière vivante se révèle à travers les nouveaux méandres de l'hélice de l'ADN. L'être humain apparaît lui-même comme un labyrinthe constitué d'innombrables labyrinthes.

As for Jeppe, his favourite games in the 1980s were the Rubik's Cube, pinball and, above all, virtual games such as the Pacman video game, a forerunner of the Playstation labyrinths. The labyrinth has made a major comeback in contemporary society – in town planning, in science (notably mathematics and physics), in art and in communication. Internet has created a new labyrinth in the form of the World Wide Web. Living matter reveals its secrets in the coils of DNA. Human beings are themselves seen as labyrinths made up of countless other labyrinths.

ÉCRAN EXTRAIT DU JEU-VIDÉO *PACMAN*
SCREEN TAKEN FROM THE VIDEO GAME *PACMAN*

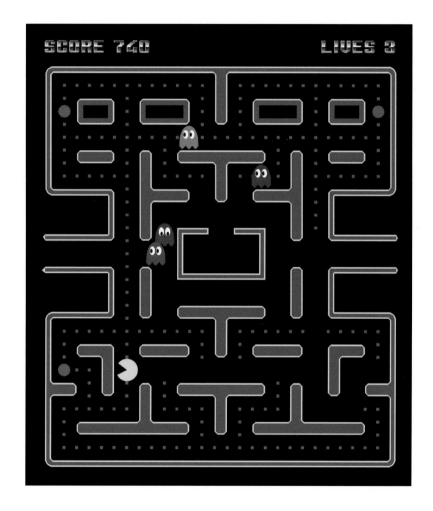

Jeppe ajoute son labyrinthe à une histoire millénaire. Son labyrinthe invisible est le premier
du genre. Au départ, il déçoit certainement. Il n'y a rien à voir. La première leçon
de son labyrinthe est qu'il faut surmonter la déception et persévérer. Tout n'arrive pas
tout de suite.
Se montrer patient. Accepter de se déplacer dans le vide sans être sûr de ce qui existe
ou pas, ne pas compter sur son œil mais sur son corps entier.
S'il n'est pas reparti tout de suite, le visiteur va se saisir d'un petit casque qui, par
vibration, lui indiquera la présence des murs du labyrinthe. Il pourra l'expérimenter
et faire un nouveau dessin chaque jour. On verra des gens en train d'avancer et reculer
dans le vide. Sans doute, certains n'oseront même pas essayer de peur d'être ridicule
ou d'affaisser leur brushing. Mais c'est la seule règle du jeu. Il faut persévérer et s'adapter
aux nouvelles données d'un monde virtuel. Il faut accepter de danser, de bouger le long
des chemins du labyrinthe invisible. Le mythe lui-même dit que le labyrinthe est à l'origine
de la danse. Après avoir vaincu le Minotaure, Thésée inventa une danse libératrice à Délos,
une ronde au « pas de grue », qui suivait les méandres du labyrinthe, et qui connut
une longue postérité en Méditerranée.

Jeppe Hein est un matérialiste, au sens épicurien, un pragmatique qui s'intéresse
à l'expérience et au jeu. Pour lui, le visible et l'invisible sont mêlés en une seule réalité.
Comme le disait Paul Klee dans sa remarque liminaire, « L'art rend visible. »
L'humour et le jeu sont au cœur de sa pratique d'*Homo ludens*. L'élément ludique est
inhérent à l'essence même de la poésie, n'est-ce pas ?
Il s'agit d'un jeu sans hasard. On ne découvre rien d'autre qu'un réel virtuel.
On doit accepter d'être guidé sans rien voir.
Il faut jouer avec le labyrinthe lui-même, dont le sens demeure incertain.
Rien n'empêche cependant de lui trouver un sens métaphysique. Il n'y a pas de destination,
pas de centre ni de mystère à découvrir. Ce que l'on découvre, c'est le réel. Ce qui est
mystérieux et invisible, c'est le chemin lui-même, le labyrinthe. Il n'y a pas de confusion,
mais une non-visibilité des chemins.
Tout est affaire d'expérience. Le résultat sera l'expérience elle-même.
Tout se construit dans la perception et la sensation, dans l'imaginaire et le jeu.
On trouve le chemin en agissant.
« L'époque des bâtons est révolue, ici je ne peux compter strictement que sur mon corps »,
écrivait Samuel Beckett.
Jeppe est l'auteur d'un labyrinthe qui n'est plus le temple des initiés au sens antique.
Il n'y a pas de mystère du labyrinthe invisible.
Le réel est bien là dans toute son insignifiance.
Alors jouons ! Alors dansons !

Jeppe is adding his labyrinth to a history that goes back thousands of years. But his invisible labyrinth is also a first. And at first it's bound to disappoint. The first lesson of his labyrinth is that you have to overcome your disappointment and keep going. It takes time for things to happen.
Be patient. Be prepared to move around in the emptiness, not knowing what exists or not, relying not on your eyes but on your whole body.
Visitors who do not leave at once will pick up a little set of headphones that vibrate to indicate the presence of the labyrinth walls. They will be able to choose and try out a different design each day. People will be seen moving forwards then backwards in the empty room. No doubt some of them won't even dare to try for fear of looking ridiculous or messing up their hair. But that is the only rule here: you have to keep going and adapt to the new data of the virtual world. You have to let yourself dance, to move along the paths of the invisible labyrinth. The myth itself tells us that the labyrinth is where the dance originated. After vanquishing the Minotaur, Theseus invented a dance of liberation in Delos, the Crane Dance, following the twists and turns of the labyrinth, which began a long tradition in the Mediterranean area.

Jeppe Hein is a materialist in the Epicurean sense, a pragmatist who is interested in experience and play. For him, the visible and the invisible merge in a single reality. As Paul Klee said, "Art makes things visible."
Humour and play are at the heart of Hein's practice as *homo ludens*. Is not the play element inherent to the essence of poetry?
But the game here has no element of chance. Here we discover nothing but a virtual reality. We must allow ourselves to be guided without seeing anything.
We have to play with the labyrinth itself, whose meaning remains uncertain.
However, there is nothing to prevent us from finding a metaphysical meaning in all this. There is no destination, no centre of mystery to discover. What one discovers is the real. What is mysterious and invisible is the path itself, the labyrinth. There is no confusion, but a non-visibility of paths.
It's all a matter of experience. The result will be experience itself.
Everything is constructed in perception and sensation, in imagination and play.
You find the path by being active.
"But the days of sticks are over, here I can count on my body alone", wrote Samuel Beckett.
Jeppe is the creator of a maze that is not the temple of initiates in the ancient sense.
There is no "mystery of the invisible labyrinth".
It is the real that is there in all its insignificance.
So let's play! Let's dance!

Un ami de Jeppe, Finn Janning, propose en guise de conclusion provisoire :
«Le labyrinthe de la vie», un texte qui rejoue l'imaginaire du labyrinthe, une dernière fois,
comme un écho d'écrivain et de philosophe à l'artiste, tous deux contemporains d'un monde
labyrinthique.
Merci d'ailleurs à Finn Janning, Johannes-Vincenz Fricke, ainsi qu'à Didier Ottinger,
Frédéric Migayrou et Philippe-Alain Michaux, conservateurs au musée.
Jeppe, pour sa part, souhaite remercier Hendrik Albrecht, Michael Ammann,
Stephan Babendererde, Benjamin Bessey, Dan Graham, la famille Hein, Silke Heneka, Holger
Hübsch, Olivier Huz, Jørgen Jacobsen, Asger Jorn, Michael Kohl, Johann König, Stanley Kubrick,
Aboli Lion, Claire Moreux, Robert Morris, Arnd Pietrzak, Kirsten Plett, Josua Schmid, Robert
Smithson et Olivier Vadrot.

A friend of Jeppe, Finn Janning, proposes, by way of a provisional conclusion,
"The Labyrinth of Life", a text that replays the imaginary associations of the labyrinth one last
time, like a writer and philosopher's echo of the artist as fellow contemporaries in a labyrinthine
world.
And on that note, many thanks to Finn, Johannes-Vincenz Fricke, and to Didier Ottinger,
Frédéric Migayrou, Philippe-Alain Michaux, curators at the museum.
Jeppe, for his part, would like to thank: Hendrik Albrecht, Michael Ammann, Stephan Babendererde,
Benjamin Bessey, Dan Graham, The Hein Family, Silke Heneka, Holger Hübsch, Olivier Huz,
Jørgen Jacobsen, Asger Jorn, Michael Kohl, Johann König, Stanley Kubrick, Aboli Lion, Claire
Moreux, Robert Morris, Arnd Pietrzak, Kirsten Plett, Josua Schmid, Robert Smithson and
Olivier Vadrot.

FINN JANNING
LE LABYRINTHE DE LA VIE
TRADUIT DE L'ANGLAIS PAR GENEVIÈVE BIGANT

Après son tour de la vie, le voyageur Odysseus paraît devant la foule et dit : « La vie est comme un labyrinthe. » Stupéfaits, les gens se regardent avec perplexité, puis quelqu'un ose demander :
« Cela signifie-t-il qu'il existe une bonne façon de conduire nos vies ?
– Non, non, répond impatiemment Odysseus. Il existe plusieurs formes de vie. *Plusieurs.*
Les gens ne semblent pas satisfaits de la réponse et l'un d'entre eux le questionne à nouveau :
– Une vie est-elle donnée par avance ?
– Non, non, réplique Odysseus. La vie, qui est comme un labyrinthe, ne possède pas d'entrée ou de sortie uniques. Elle a plutôt la texture d'une multitude de lignes qui s'entrecroisent. La vie est un corps mélangé. » La foule grommelle un moment avant de se disperser.

Subsiste alors, vibrant dans l'air, le non-dit : la réalité d'une vie ou d'un labyrinthe quand il ne s'agit pas d'une sorte de carte routière avec un seul chemin possible, mais plusieurs. Une multiplicité de possibilités.
Cependant, quatre personnes restent. L'une d'elles interpelle Odysseus : « Hé ! Tu as dit que la vie était comme un labyrinthe, mais tu ne nous as pas dit comment ce savoir t'était venu. »
Odysseus contemple ces quatre-là, il réfléchit et se dit que s'il veut voir sa femme ce soir, il ferait mieux de leur raconter l'histoire. Sans quoi, il devra les inviter à partager sa couche, et ce n'est sûrement pas ce qu'il désire.
« Venez vous asseoir, dit-il. Servez-vous à boire et écoutez en silence. Alors je vous révèlerai le *comment* de mon savoir. » Odysseus se verse une choppe de Guinness noire et commence à parler.
« Contrairement à la plupart des labyrinthes, une vie ne possède ni entrée ni sortie uniques, mais est une multitude d'entrées…
– Ça, nous l'avons bien compris, cher Odysseus, coupe l'un des quatre, mais qu'est-ce qui te fait dire une telle chose ? » Odysseus prend une profonde inspiration et poursuit : « Silence mes amis ! Je vais vous dire tout ce que vous avez besoin de savoir – ce qui est peu. » Il sourit avant de continuer et, cette fois, personne n'ose l'interrompre.
« Le labyrinthe de la vie peut commencer partout et n'importe où. Chacun en crée ou construit graduellement les lignes nécessaires. Beaucoup pensent que chaque ligne ressemble à quelque chose de spécifique, mais ils se trompent. En fait, chaque ligne fait partie intégrante du labyrinthe, c'est le labyrinthe selon des perspectives différentes. Contrairement à notre maître Platon, nous ne pouvons considérer une vie ou un labyrinthe comme si c'était simplement la copie superficielle d'une idée originale. Une telle idée n'existe évidemment pas. Non, ce qui est original est ce qui est constamment produit. Hélas, jusqu'à présent je n'ai pu que vous expliquer qu'il n'existait aucune façon, aucun chemin privilégié pour traverser le labyrinthe, tout comme on peut être Danois, Suédois ou Américain de bien des manières différentes. De même, pourrait-on dire, le labyrinthe peut-être traversé grâce à divers mode de vie. »
Odysseus jette un regard circulaire en buvant une longue gorgée de sa bière noire avant de poursuivre.
« Un labyrinthe est construit à partir de points et de lignes qui se définissent réciproquement. Par exemple, quand une ligne est considérée comme la connexion entre deux points, et qu'un point est considéré comme l'intersection de deux ou plusieurs lignes. Ceci nous dit que ni les lignes ni les points ne sont privilégiés à l'avance. Rien n'est donné par avance. Rien, alors ne présupposez rien, d'accord ? Laissez vos préjugés à la maison. Similairement, aucun point ou ligne n'est supérieur à un autre. Ou, pour dire les choses

différemment, les lignes et points ne représentent rien. Au lieu de quoi, ils *présentent*, c'est-à-dire qu'ils dessinent, tout en progressant, la carte «être». Avant d'y pénétrer le labyrinthe est indéterminé, indifférencié. Rappelez-vous l'artiste.» Odysseus s'arrête un instant car il pressent que les quatre ont besoin d'un exemple. «Lorsqu'un artiste produit une œuvre, il nous présente une alternative à ce qu'il y avait ici avant, on pourrait nommer cet art, *art affirmatif*, car il constitue des alternatives sociales et des ouvertures critiques au lieu d'objets esthétiques. Il existe toujours un chemin alternatif! Un tel art affirmatif construit à partir de ce qui est et non vers ce que certains croient être vrai. Il progresse à partir de l'insécurité dont nous voulons nous débarrasser. En d'autres termes, le labyrinthe ne nous mène pas à un pays utopique singulier, mais toujours loin des problèmes.» Odysseus termine sa bière d'un coup tandis que les quatre le regardent pleins d'étonnement. «N'ayez pas l'air surpris, mes amis. Versez-moi plutôt une autre bière. La vie naît de ce qui… mais peut-être devrais-je m'exprimer autrement. Mon cher ami Michel Serres a dit un jour que le mot *auteur* nous venait de la loi romaine et symbolisait le garant de l'authenticité, de la loyauté, d'une affirmation; c'est celui qui augmente – non celui qui emprunte, résume ou condense, mais celui qui fait grandir. Une œuvre ou une vie évoluent en progressant. Aujourd'hui, l'homme est un entrepreneur "biopolitique", l'auteur de sa propre vie.» Il prend une autre bière et poursuit son histoire. «Nombre d'entre nous ont lu le poème de Robert Frost: "La route la moins empruntée". Il commence par ces vers: *Deux routes divergeaient dans un bois jaune / Navré de ne pouvoir prendre les deux…* et se termine par ces mots fameux: *Je pris celle qui menait loin des sentiers battus / Rien ne fut comme avant, parce que je fis ce choix.* Bien que le poème soit assez beau, il reprend malheureusement un argument

dialectique. En bref, la dialectique met toujours en valeur une caractéristique spécifique, l'opposition entre deux thèses. C'est tout! Je n'ai jamais trouvé la dialectique pertinente ou très constructive. Nous savons tous que l'anti-américanisme, l'anti-capitalisme, l'anti-quoi-que-ce-soit ne propose pas d'alternatives fécondes. Et je vais vous dire pourquoi: nous pouvons soit reprendre le chemin d'où nous venons, ce qui est une thèse possible, soit nous pouvons emprunter la voie prise par la grise masse – autre thèse ou antithèse; ou encore, nous pouvons prendre la troisième voie, celle que l'on appelle la synthèse. Rien donc d'étonnant à ce que le dialectisme ait répété toujours la même rengaine jusqu'à s'en faire tourner la tête. Comme la vie, le labyrinthe fait autre chose. Il s'ouvre à une grande quantité de points et à toutes leurs connexions. Parce que nous pouvons facilement prendre le chemin le plus emprunté, mais nous l'élargissons de l'intérieur, le suivons à notre propre rythme. Affirmer n'est pas se charger du poids de ce qui est, mais relâcher, libérer ce qui vit pour créer de nouvelles valeurs qui sont celles de la vie, qui la rendent légère et belle. Ainsi, imaginez que vous entrez dans une vie – oh désolé! je veux dire dans un labyrinthe – les yeux bandés, ou sourd, que se passerait-il? Il vous faudrait alors développer vos autres sens. Et croyez-moi quand je vous dis que nous négligeons nos sens depuis bien trop longtemps. Nous pensons que la vérité est une chose que l'on doit pouvoir voir ou entendre, alors que la vérité ne peut que se ressentir. Nous devons apprendre à entendre avec nos mains, à écouter avec nos yeux et juste à ressentir. Nous devons inventer de nouvelles formes de vie plutôt que de juger les autres et, par là-même, couper la vie de ce qu'elle peut faire et de la façon dont elle peut *aussi* traverser le labyrinthe. Être en vie avec toute la capacité du corps est ce vers quoi je tends. Après tout, nous ne savons toujours pas ce que

notre corps est vraiment capable de faire, non ? Où en étions-nous ? »

Odysseus regarde les quatre qui sont aussi silencieux que promis. Il lève son verre et trinque avec eux avant de continuer.

« Chaque point dans le labyrinthe est en lui-même un labyrinthe. Je pourrais l'appliquer à votre vie et dire que, en tant que singularité, chaque vie est déjà une multiplicité. Je ne peux, pas plus que quiconque, vous dire comment vous devriez conduire votre vie. Il ne nous revient pas de juger, bien que beaucoup adorent pratiquer cet acte pathétique. Tout ce que nous pouvons continuer de faire est de contester l'autorité car il n'y a pas d'autre moyen de "questionner", pas d'autre alternative au "doute". Je ne crois pas que tous les musulmans soient méchants et que tous les Américains recherchent le pouvoir. Ce qui est bon vit en chacun de nous. Il nous suffit de le faire éclore, de l'activer et de l'affirmer. Mais revenons à notre labyrinthe. Un labyrinthe contient une multitude de centres parce que nous sommes toujours dans un processus de formation. Quand j'entre dans un labyrinthe – que je viens à la vie – le labyrinthe et moi nous mettons à exister pendant le processus consistant à marcher ou à vivre. Cela devient un peu complexe, non ? » Odysseus se tait un instant avant d'ajouter brusquement : « Peut-être ai-je besoin d'un autre verre ? »

« Présentons les choses différemment. Quand, pendant mon voyage de retour de la guerre de Troie, j'ai rencontré ces salopards de cyclopes, je n'ai dû ma survie qu'à la vérité. Vous vous souvenez ? Ils m'ont demandé qui j'étais, à quoi j'ai répondu : "personne". Je ne suis personne. Parce que je suis *ce que* je pense. "Je pense" est une forme vide par laquelle tout passe ou rien ne passe. Si rien ne passe, si "je pense…", alors je ne suis personne. Donc, en un sens, je suis toujours en mouvement, en train de devenir autre

chose ou quelque chose de différent. Je ne suis personne, mais quand je me confronte au monde, je deviens le monde. Mon cerveau n'est qu'un récepteur du flirt séducteur du monde. En conséquence, si je ne trouve pas mon chemin dans le labyrinthe, l'unique raison en est que j'essaie de le présupposer, que je ne suis pas assez attentif, que je n'utilise pas les capacités de mon corps. *Comprendeís* ? En traversant sa turbulence chaotique et en suivant ses mouvements, je deviens le labyrinthe. Nous nous mêlons l'un à l'autre. Eh bien, pouvez-vous me redire ce que je viens de vous expliquer ? »

L'un des quatre, une belle fille, répond : « Le labyrinthe ne représente pas la vérité. La vérité est quelque chose qui est produit au fur et à mesure. » Odysseus acquiesce puis fait un signe du menton en direction des bières. Après s'en être fait servir une, il demande : « Est-ce tout ce que je vous ai dit ? » Un jeune garçon, probablement l'amant de la fille, dit : « Nous devons utiliser nos sens pour trouver notre chemin dans le labyrinthe.

– Pas tout à fait, répond Odysseus. Nous devons utiliser nos sens pour être avec le monde ; nous devons laisser le monde nous envelopper et nous pénétrer. C'est alors que nous formons aussi le monde. Ou, plus exactement, nous transformons le monde tout en le formant. Mais au lieu de regarder, nous devons actualiser ce que nous ne savons pas. Nous devons actualiser ce qui est réel mais n'est pas encore actualisé. Ce n'est que quand nous utilisons tous nos sens que nous activons notre intuition. De même qu'écrire consiste à construire des références, la texture du labyrinthe nous connecte au monde et devient un monde *en tant que* tel. La question est de ressentir si intensément que chaque référence prenne forme comme une création. Si je vois juste à propos de l'écrivain ou de l'artiste en tant que forme de vie, dont nous puissions tous tirer un enseignement,

cela provient du fait que l'écrivain doit se rapprocher
de l'état d'immanence de ce qu'il essaye d'écrire.
Il ne peut se référer à aucun ordre transcendantal.
Au lieu de quoi, il doit créer les références en
avançant.» Odysseus soupire. Non pas grossièrement,
mais plutôt comme quelqu'un qui vient de faire
un délicieux dîner.
«Une vie est inséparable du vivre. Un labyrinthe est
inséparable du passage. Quand on entre dans un
labyrinthe, ce qui peut arriver n'importe où, on se
trouve alors dans la zone confuse où l'on ne se
distingue plus du labyrinthe. En tant que labyrinthe,
nous sommes toujours en pleine construction.
Il n'y a pas, j'insiste, pas de lignes prédéfinies à suivre.
En fait, chaque ligne se crée au cours du processus.
Le but de la vie, je peux aussi dire cela brutalement,
c'est de libérer nos énergies, c'est d'inventer un espace
d'opportunités pour ceux à venir.
Pour résumer : la vie consiste à devenir quelque chose
d'autre que nous-mêmes. En conséquence, celui qui
traversera le labyrinthe ne demandera jamais comment
y parvenir. Au contraire, un tel être est toujours en train
de faire autre chose. Est préoccupé par autre chose.
Il est sans cesse en train de construire le labyrinthe.»
Odysseus termine sa bière et regarde autour de lui
avant de tomber de sa chaise en ronflant.
La fille contemple Odysseus et dit à ses compagnons :
«Il semble qu'il y ait de nombreux modes d'existence,
comme il existe de nombreuses façons de s'endormir.»

FINN JANNING
THE LABYRINTH OF LIFE

Back from his inspection of life, the traveller Odysseus appears before the waiting crowd and tells them this: "Life is like a labyrinth." Stunned the crowd gazes at one another, some even raise their eyebrows, before one finally dares to ask: "Does this mean that there is one right way to live our lives?"

"No, no," Odysseus responds impatiently.

"There are several forms of life. *Several.*"

The crowd does not seem pleased with his response, and therefore one of them asks him once more:

"Is a life determined beforehand?" "No, no," Odysseus replies once more. "Life as a labyrinth does not have one privileged entrance or exit. Rather a life is a texture of many traits that intermingle. A life is a mixed body." The crowd mumbles for a while before breaking up.

What is left simmering in the air is the unsaid: what a life really is, or what a labyrinth really is, when it is not a kind of roadmap with one right way, but several. A multiplicity of kind.

Four people, however, do not leave. "Hey!" one of them cries at Odysseus, "you said that life is a labyrinth, and yet you have not told us how you came to that knowledge." Odysseus looks at the four, the fabulous four, he thinks, and realises that if he wants to see his wife tonight he had better tell them the story, another story. Otherwise he will have to invite all four of them to bed with him, and that is certainly not what he wants.

"Come," he says, "sit down. Pour yourselves a drink and keep silent. Then I will unfold the *how* of my knowledge." Odysseus pours himself a pint of thick, dark Guinness and begins to speak.

"Unlike most labyrinths, a life does not have one privileged entrance or exit but is a texture of multiple entrances..." he gets interrupted by one of the four, who says, "that we understand, dear Odysseus, but what makes you say such a thing?" Odysseus takes a deep breath before he once again says: "Silence my friends. I will tell you all you need to know, which isn't much." He smiles before continuing and this time none of the four dare stop him.

"Life as a labyrinth can begin everywhere, anywhere. One gradually creates or constructs the traits needed. Many believe that each trait resembles something specific, but that is a mistake. Instead, each trait is part of the labyrinth, it is the labyrinth seen from different perspectives. Unlike our master Plato we cannot look upon a life or a labyrinth as if it was only a shallow simile of one original idea. Such an original idea, of course, does not exist. No, what is original is constantly being produced. Alas, so far I have only told you that there does not exist any privileged or superior way to pass through the labyrinth, just as one can be Danish, Swedish or American in many different kinds of ways. Similar the labyrinth can be passed through various modes of existence, we might say." Odysseus looks around while taking a huge sip of his black beer before he continues.

"A labyrinth is constructed of points and traits that reciprocally define each other. For instance, one trait is considered as the connection between two points, while one point, on the other hand, is considered as an intersection between two or more traits. This tells us that neither the traits nor the points are privileged beforehand. Nothing is given beforehand. Nothing, so don't presuppose anything, okay? Leave your prejudices at home. Similarly, no trait or point is superior to another trait or point. Or if I should put it in other words, the traits or points do not represent anything. Instead they *present*, that is to say that they draw a map into being while walking. Before we enter a labyrinth it is indeterminated, undifferentiated. It is a multiplicity. Recall an artist for instance..." Odysseus stops for a moment and senses that the four need an example, "when an artist produces a piece, he

presents us with an alternative to what was here before, we could call such art 'affirmative art', where the art composes social alternatives and critical openings instead of aesthetic objects. There is always an alternative route! Such affirmative art develops from what there is and not towards what some believe to be true. It moves on from the insecurity that we want to get rid of. In other words, the labyrinth does not lead us to a specific Utopian Neverland, but away from problems." Odysseus finishes his beer in one long draught, while the four people sitting around him all look surprised. "Don't look surprised my friends. Pour me another beer instead. Life grows from what is… or perhaps I should say this differently. My dear friend Michel Serres once stated that the word *author* comes to us from Roman law and means the guarantor of authenticity, of loyalty, of an affirmation, it means he who augments – not he who borrows, summarises or condenses, but only he who makes grow. A work or a life evolves by growing. Today man is a bio-political entrepreneur, the author of his own life." He gets another beer and continues his story. "Many of us have read the poem 'The Road Less Travelled' by Robert Frost. It begins with the lines: 'Two roads diverged in a yellow wood/ And sorry I could not travel both/...' It ends with the famous words: 'And I took the one less travelled by/ And that has made all the difference.' Although the poem is of some beauty, it unfortunately reproduces a dialectical argument. In short, dialectics always outline one specific trait, which is the opposition between two theses. And that is that! I never did find dialectics suitable or very productive. We all know the anti-American, anti-capitalist, anti-whatever who doesn't produce productive alternatives. Let me tell you why that is: we could either walk back down the road we came from, that is one thesis; or we could take the road taken by the grey mass, which is another thesis

or antithesis. And we could take the third road, the so-called synthesis. No wonder, dialecticism made itself dizzy by repeating the same over and over again. A labyrinth as a life does something else. It opens up a large amount of points and all the different connections between them. Because one could easily take the most travelled road, but increase the road from within, pass it in one's own rhythm. To affirm is not to take on the burden of what is, but to release, to set free what lives, to create new values, which are those of life, which makes life light and beautiful. For instance, imagine entering a life – oh sorry, a labyrinth – blindfolded, then what? Or deaf? Then one would have to intensify one's other senses. Believe me when I tell you that for far, far too long we have neglected our senses. We think that the truth is something we should see or hear, although the truth can only be felt. We must learn to hear with our hands, listen with our eyes or just feel. We must invent new forms of life rather than judging others and thereby separate life from what it can do and how it can *also* pass the labyrinth of life. Being alive with the full capacity of our body is what I am heading for. After all, we still don't know what our body can actually do, do we? Where were we?" Odysseus looks at the four of them, who are all silent, as promised. Odysseus raises his pint and greets them with a cheer and continues. "Each point in the labyrinth is in itself a labyrinth. I could refer this to your lives and say that each life is already a multiplicity as a singularity. I cannot, nor can anyone else, tell you or anyone else how you should live your life. It is not up to us to judge, although many adore the pathetic act of judging. All we can continue to do is to question the authorities because there exists no alternative to asking 'why', no alternative to 'doubt'. I doubt that all Muslims are evil, and I doubt that all Americans seek power. The good lives in all of us. We just have to unfold it, activate and affirm it.

But let us return to the labyrinth once again. A labyrinth is multi-centred because we are always in the process of formation. As I enter a labyrinth – it comes into life – both the labyrinth and I come into being during the process of walking or living. It begins to get a little difficult, don't you think?" He is silent for a while and suddenly states, "perhaps I just need a refill."
"Let us put it another way. When I met those one-eyed bastards on my journey home from the great war in Troy, I only survived by telling them the truth. Remember? They asked me who I was, and in return I answered 'nobody'. I am nobody. Because I am *what* I think. 'I think' is an empty form through which anything or nothing can pass. If nothing passes, if 'I think…', then I am nobody. So in a way, I am always in movement becoming something else, or something different. I am nobody but when I collide with the world I become the world. My brain is only a receptor for the world's seductive flirtation. Therefore, if I cannot find my way through the labyrinth, the answer can only be that it is caused by the fact that I try to presuppose it, that I am not being attentive enough, that I am not using the capabilities of my body. Understand? I become the labyrinth as I pass through its chaotic turbulence, as I follow its movements. The labyrinth and I mingle into one another. Well, what have I told you?" One of the four, a beautiful girl, replies by saying: "The labyrinth does not represent the truth. Instead the truth is something that is gradually produced." Odysseus nods, and nods once more in the direction of the beers. He gets another one, and asks, "Is that all that I have told you?" A young boy, probably the girl's boyfriend, says, "We have to use the capacity of our senses to find our way around in the labyrinth." "Not quite," says Odysseus, "No, we must use our senses to become with the world; we must let the world fold around and in us. And when we do that we form the world too. That is to say we transform as

we form the world. If we were to find anything, then we would imply that there is something to be found. But instead of looking we must actualise what we do not know. We must actualise what is real but yet unactualised. Not until we use all of our senses can we activate our intuition. Just as writing is about constructing references, the texture of the labyrinth connects with the world and becomes a world *as* world. It is a matter of sensation so intense that each reference takes form as a creation. If I am right about the author or the artist as a form of life that we all can learn from, then it is due to the fact that the author must approach the immanent conditions of what he is trying to write. He cannot refer to any transcendental order. Instead he must create the references as he moves along." Odysseus sighs. Not as a rude gesture, but rather as a person who has just eaten a tasty supper.
"A life is inseparable from living. A labyrinth is inseparable from passing. When one enters a labyrinth, which can happen anywhere, one finds the zone of indistinction where one can no longer be distinguished from the labyrinth. We, just as labyrinths, are always in the midst of being formed. There are no, I repeat no, straight or predefined lines or traits to follow. Instead each trait or line is created in the process.
The purpose of life, if I may be that blunt, is to free our capabilities, it is to invent a field of opportunities for the people yet to come. Well, *in toto*: life is to become something other than oneself. Therefore, the one who will pass the labyrinth never asks how one passes. Instead such a person is always doing something else. He is preoccupied with something else. He is already in the middle of forming the labyrinth." Odysseus finishes his beer and looks around, before he falls down from his chair, snoring.
The girl looks at Odysseus and says to the rest of them, "Apparently there are many modes of existence, just as there are many ways to fall asleep."

SUR CETTE PAGE LIBRE, HISTOIRE D'EN FINIR AVEC CE LIVRE, VOUS POURREZ COLLER VOTRE
PHOTOGRAPHIE DE L'ŒUVRE RÉALISÉE AVEC VOUS ET GRÂCE À VOUS PAR JEPPE.
AINSI, VOUS AUREZ PEUT-ÊTRE DÉCOUVERT UN PEU PLUS, À TRAVERS L'EXPÉRIENCE DU
LABYRINTHE INVISIBLE, LE LABYRINTHE QUE VOUS ÊTES À VOUS-MÊME.

THIS IS A FREE PAGE, A WAY OF CONCLUDING THE BOOK, WHERE YOU CAN STICK YOUR PHOTO
OF THE WORK MADE BY JEPPE WITH YOU AND THANKS TO YOU.
THUS YOU WILL PERHAPS HAVE DISCOVERED A LITTLE MORE, THROUGH THE EXPERIENCE
OF THE INVISIBLE LABYRINTH, LABYRINTH THAT YOU ARE FOR YOURSELF.

JEPPE HEIN, *LABYRINTHES*, PHOTO-MONTAGE, 2005
JEPPE HEIN, *LABYRINTHES*, PHOTO COLLAGE, 2005

PAGE 5
Jeppe Hein, essais pour l'exposition *Le Labyrinthe invisible*/Tests for the exhibition *The Invisible Labyrinth*, mai 2005, Espace 315, Centre Georges Pompidou, Paris

PAGE 7
Thésée et le Minotaure/*Theseus and the Minotaur*
Antiquités romaines, IVᵉ siècle/ Roman, 4th century
Mosaïque en marbre et calcaire/mosaic in marble and limestone, 410 x 420 cm
Kunsthistorisches Museum, Vienne/ KHM, Wien. Inv. No. II20AS

PAGE 9 (EN HAUT / TOP)
Giorgio de Chirico,
The Anxious Journey, 1913
Huile sur toile/Oil on canvas,
74,3 x 106,7 cm
New York, MoMA. Acquired through the Lillie P. Bliss Bequest. 86. 1950

EN BAS, DE GAUCHE À DROITE / BOTTOM, LEFT TO RIGHT
André Masson, *Le Labyrinthe*, 1938
Huile sur toile/Oil on canvas,
120 x 61 cm
AM 1982-46
Centre Georges Pompidou-MNAM-CCI, Paris

André Masson, *Le Secret du labyrinthe*, 1935
Mine de plomb et pastel gras sur papier blanc/pencil and oil pastel on white paper, 50,4 x 36,8 cm
AM1981-601
Centre Georges Pompidou MNAM-CCI, Paris

Pablo Picasso, projet pour la couverture de *Minotaure*, mai 1933/project for the cover of *Minotaure,* May 1933
Collage, 48,5 x 41cm

PAGE11
Piranesi, *Prison imaginaire*/*Imaginary Prison*, 1745-1761
Bibliothèque Nationale de France, Paris

PAGES 13 (HAUT / TOP), 14-15
Jeppe Hein, *Labyrinthe miroir simplifié*/*Simplified Mirror Labyrinth*, 2005
Stockholm Art Fair
Courtesy Johann König/Berlin

PAGES 13 (MILIEU / MIDDLE), 16-17
Jeppe Hein, *Murs mobiles 180°*/*Moving Walls 180°*, 2001
Galerie Michael Neff, Francfort
Courtesy Johann König/Berlin

PAGES 13 (BAS / BOTTOM), 20-21
Jeppe Hein, *Découvrir son propre mur*/*Discovering Your Own Wall*, 2001
Essen, Kokerei Zollverein
Courtesy Johann König/Berlin

PAGES 18-19
Jeppe Hein, *Pièces apparaissantes*/*Appearing Rooms*, 2004
installation pour la Villa Manin, Italie/ installation at the Villa Manin, Italy
Courtesy Johann König/Berlin

PAGE 23
Première page du cahier des charges du Centre Georges Pompidou/first page of the Centre Pompidou safety regulations, Paris

PAGE 24
Franquin, dessin publié dans « Idées noires »/drawing published in "Black Ideas"
Fluide Glacial, Éditions Audie, Paris, 1991, p. 13

PAGE 25
L'Espace 315, Centre Georges Pompidou, Paris

PAGES 26-27
Yves Klein, vues de l'intérieur de l'exposition *Le Vide*/views of the exhibition *Le Vide*, (Emptiness)
Galerie Iris Clert, Paris, 1958
Courtesy Yves Klein Archives

PAGE 29
Le Corbusier, *Musée à croissance illimitée*/*Museum of Unlimited Growth*, 1939
dessin/drawing
Fondation Le Corbusier, Paris

PAGE 30
Dan Graham, *Nouveau Labyrinthe pour Nantes*/*New Labyrinth for Nantes*, 1994

PAGE 31
Bruce Nauman, *Learned Helplessness in Rats (L'impuissance apprise chez les rats)*, 1988
installation : labyrinthe orange en

perplex/orange labyrinth in perplex, 22 x 126 x 130 cm,
2 vidéos : Rock'n' Roll Drummer + Rats in Maze
Courtesy Konrad Fischer Galerie, Dusseldorf

PAGE 32
Le GRAV, Tract « Assez de mystifications » pour la IIIe Biennale de Paris/Tract "Enough Mystification" for the 3rd Paris Biennial, Musée d'art moderne de la ville de Paris, octobre 1963
21,9 x 28 cm
reproduit dans le catalogue de l'exposition/reproduced in the exhibition catalogue : *Grav*, 1998, Magasin, centre d'art contemporain, Grenoble, p. 126

PAGE 34
Joël Stein, *Dessin du Labyrinthe*/*Labyrinth Drawing*, 1963
Dessin pour/drawing for : *L'instabilité-le labyrinthe*/ Groupe de Recherche d'Art Visuel, IIIe Biennale de Paris/3rd Paris Biennial, Musée d'art moderne de la ville de Paris, 1963

PAGE 35
Yoko Ono, *Amaze*, 1971 (reconstitution/ reconstruction)
Plexiglas, toilettes, bois/Plexiglas, toilets, wood,
243,8 x 487,6 x 487,6 cm

PAGES 36-37
Jeppe Hein, essais pour l'exposition *Le Labyrinthe invisible*/Tests for the exhibition *The Invisible Labyrinth*, mai 2005, Espace 315, Centre Georges Pompidou, Paris

PAGES 38-39
Claire Moreux, Olivier Huz, pictogramme pour l'exposition *Le Labyrinthe invisible*/Pictogram for the exhibition *The Invisible Labyrinth*, 2005
Centre Pompidou, Paris

PAGE 42 (GAUCHE / LEFT)
Labyrinthe de type crétois/Cretan-style Labyrinth, vers 500 av. J.-C/c.500 BC
Reproduit dans/reproduced in: Jean Bord et Jean-Clarence Lambert, *Labyrinthe et Dédales du monde*, Paris, Presses de la connaissance, 1977, p. 36

PAGE 42 (DROITE / RIGHT)
Dessin de labyrinthe sur figurine brisée
de la civilisation Vinca (vers 5300-3500
av. J.-C.)/Labyrinth drawing on a Vinca
figurine, c. 5300-3500 BC
Agino Brdo près de Belgrade/
Agino Brdo near Belgrade
Reproduit dans/reproduced in:
Jean Bord et Jean-Clarence Lambert,
Labyrinthe et Dédales du monde, Paris,
op. cit., p. 27

PAGE 43
Relevé des modes de construction
de labyrinthes/Labyrinth building
techniques
Courtesy Labyrinthos Photo Library,
England

PAGE 44
Robert Morris, *Untitled (Labyrinth)*,
1974
contreplaqué peint et masonite/painted
plywood and masonite, H: 243,8 cm,
D: 914,4 cm
Solomon R. Guggenheim Museum,
New York, Panza Collection, 1991
91.3814

**PAGE 45, DE GAUCHE À DROITE ET
DE HAUT EN BAS / LEFT TO RIGHT AND
TOP TO BOTTOM**
Dessin du labyrinthe de l'abbatiale
Saint-Bertin/Drawing of the labyrinth
in the Abbey Church of Saint-Bertin,
1350/1789
repris pour la cathédrale Notre-Dame
de Saint-Omer/reused in Notre-Dame
Cathedral, Saint-Omer, 1843
Courtesy Labyrinthos Photo Library,
England

Dessin du labyrinthe de la cathédrale
Notre-Dame, Amiens/Drawing of the
labyrinth in Notre-Dame Cathedral,
Amiens, 1288/1829
refait à l'identique en 1894/
reproduced exactly in 1894
Courtesy Labyrinthos Photo Library,
England

Le labyrinthe de la cathédrale Notre-
Dame, Reims/The labyrinth of Notre-
Dame Cathedral, Reims, vers 1290/1779/
c. 1290/1779

Gravure publiée par/Engraving
published by Edmond Soyez, 1896
Courtesy Labyrinthos Photo Library,
England
Dessin du labyrinthe de la cathédrale
Notre-Dame, Chartres/Drawing of the
labyrinth in Notre-Dame Cathedral,
Chartres, début XIIIᵉ siècle/early 13th
century

PAGE 47
Sébastien Le Clerc, *Labyrinthe de
Versailles*, 1677
gravure/engraving
Petit Palais, Paris

PAGE 48
Antoine d'Argenville, dessin de
labyrinthe/labyrinth drawing, 1709
utilisé pour les jardins de Chantilly/
used for the gardens at Chantilly,
France, 1739
et pour les jardins de Tivoli,
Copenhague/and Tivoli gardens,
Copenhagen, 1877
Courtesy Labyrinthos Photo Library,
England

PAGE 49
Dessin de labyrinthe pour la Villa d'Este/
Labyrinth drawing for the Villa d'Este,
Rome
Courtesy Labyrinthos Photo Library,
England

PAGES 50-53
Jeppe Hein,dessins de labyrinthe pour/
drawings of labyrinth for the Espace
315, Centre Pompidou, Paris, 2005

PAGE 55
Mandala de Vajrâmita, Tibet, XVIᵉ siècle/
16th century
gouache sur toile/gouache on canvas,
83 x 72 cm
Musée Guimet, Paris,
Donation L. Fournier

PAGES 56-57
*Jeu de l'oie des contes de fées/Fairytale
Goose Game*
lithographie coloriée, gommée,
rehaussée d'or/coloured lithograph,
glued and highlighted in gold,
44 x 56 cm
Metz, Gangel et Didion, vers 1850-1870
Musée national de l'éducation, Rouen

PAGE 58
Rubik's Cube
Photo Georges Meguerditchian,
Centre Pompidou, Paris

PAGE 59
Écran extrait du jeu-vidéo *Pacman*/
Screen from the video game *Pacman*

PAGES 72-73
Jeppe Hein, *Labyrinthes*, 2005,
photo-montage
Courtesy Johann König/Berlin

BIOGRAPHIE ET BIBLIOGRAPHIE SÉLECTIVES /
SELECTED BIOGRAPHY AND BIBLIOGRAPHY

Né en 1974 à Copenhague/Born in 1974 in Copenhagen
1997 diplômé de Royal Danish Academy of Arts,
Copenhagen
1999 diplômé de Städel Hochschule für Bildende
Künste, Frankfurt/M
Vit et travaille/Lives and works in Copenhagen/Berlin

EXPOSITIONS (SÉLECTION) / SELECTED EXHIBITIONS

2006
. *The Curve,* Barbican Art Centre (à venir/
Upcoming show)

2005
. MOCA, Los Angeles (à venir/Upcoming show)
. Espace 315, Centre Georges Pompidou, Paris
. «Sous les ponts, le long de la vallée», Casino,
Luxembourg (exposition collective/group show)
. «Roller Coaster», Dunkers Kulturhus, Helsingborg
. La Salle de bains, Lyon
. Galerie Johann König, Berlin
. «Moving parts», Museum Tinguely, Basel
(exposition collective/group show)
. «Universal experience – art, life, the tourist eye»,
Museum of Contemporary Art, Chicago (exposition
collective/group show)
. «Kunst aus den Nordischen Ländern an der
Unterelbe/Art from the Nordic Countries on the
Lower Elbe», Kunstverein Kehdinge (exposition
collective/group show) *

2004
. «Anziehung/Abstoßung», Galerie für zeitgenössische
Kunst, Leipzig
. «Moving Parts», Kunsthalle, Graz (exposition
colletive/group show)
. Union Gallery, with Johannes Wohnseifer, London
(exposition collective/group show)
. «Gegen den Strich», Kunsthalle, Baden-Baden
(exposition collective/group show) *
. «Reflecting the Mirror», Marian Goodman Gallery,
New York (exposition collective/group show)
. Villa Manin, Udine Villa Manin, Centro d'Arte
Contemporanea, Passariano *
. «A Secret History of Clay: From Gauguin to
Gormley», Tate Liverpool (exposition collective /
group show) *

. *Interventionen 35,* Sprengel Museum, Hannover
. *Distance,* Ludwig Forum für Internationale Kunst,
Aachen
. «Quicksand», De Appel, Amsterdam (exposition
collective/group show)
. «Flying Cube», P.S.1. MoMA, New York (exposition
collective/group show)

2003
. ROR ProjectRoom, Helsinki (exposition collective /
group show)
. Foundation La Caixa, Barcelona
. Gallery Brandström & Stene, Stockholm
. Policy for the 2nd Biennial of Ceramic in
Contemporary Art, Albisola (exposition
collective/group show) *
. «Auf eigene Gefahr», Schirn Kunsthalle, Frankfurt/
M. (exposition collective/group show)
. «Interludes», Biennale di Venezia (exposition
collective/group show)
. MMK, Museum für Moderne Kunst, Frankfurt/M.
(exposition collective/group show)
. Gallery Nicolai Wallner, Copenhagen
. *Take a Walk in the Forest at Sunlight,* Kunstverein,
Heilbronn *
. Schnittraum, Köln (exposition collective/
group show) *
. «Straight or Crooked Way», Royal College of Art,
London (exposition collective/group show) *

2002
. *360° Presence,* Galerie Johann König, Berlin
. *Take a Walk in the Forest at Moonlight,* CAPC Musée
d'art contemporain, Bordeaux
. «I promise it is political», Museum Ludwig, Köln
(exposition collective/group show) *
. *Action in Space/Space in Action,* Lenbachhaus
Museumsplatz, München
. «Inside/Outside», Galerie für zeitgenössische Kunst,
Leipzig (exposition collective/group show)
. «Hell», Galerie neugerriemschneider, Berlin
(exposition collective/ group show)
. «No Return, Positions from the Collection Haubrok»,
Museum Abteiberg, Mönchengladbach (exposition col-
lective/group show) *

2001
. « Changes possible », Kunsthalle zu Kiel (exposition
collective/group show)
. « Arbeit, Essen, Angst », Kokerei Zollverein, Essen
(exposition collective/group show) *
. « Strategies against Architecture II », Pisa (exposition
collective/group show)
. Frankfurter Kunstverein, « Neue Welt » (exposition
collective/group show) *
. *Sving,* Galerie Michael Neff, Frankfurt/M.
. « Take off », Arhus Kunstmuseum (exposition
collective/group show) *

2000
. «Dynamo Eintracht», Frankfurt - Dresden
(exposition collective/group show)
. «Festival Young Talent», Frankfurt/M.
(exposition collective/group show) *

1999
. De Appel, Anarchitecture. In collaboration with
Frans Jacobi and Lars Bent Petersen (exposition
collective/group show)
. Galerie Stichtling de Appel, Amsterdam (exposition
collective/group show)

OUVRAGES / BOOKS

. *Jeppe Hein. Appearing Rooms /
Stanze Che Appaiono,* catalogue d'exposition,
Villa Manin, Centro d'Arte Contemporanea,
Passariano, 2004
. Jeppe Hein, Finn Janning (Hg.),
The Vital Coincidence, Köln, 2003

ARTICLES DE PRESSE / PRESS

. *Frog,* N° 1, Spring/Summer 2005, Michel Gauthier,
« Jeppe Hein, 360° Presence », p. 80
. *Artforum International,* March 2005,
Tomas Saraceno, « Top Ten », p. 100
. *Flash Art,* Vol. XXXVII, N° 238, October 2004,
pp. 106-109
. *Art,* July 2004, pp. 14, 93
. *Monopol,* June 2004, « Top Ten »
. *NY Artsmagazine,* 19 May 2004, James Westcott
. *Kunstforum International,* Renate Puvogel, p. 354
. *Frieze Issue 81,* March 2004, Kirsty Bell, « In the line
of fire », pp. 88-91
. *Nu-E magazine,* Issue #1, 24 September 2003
. *Flash Art,* vol. XXXVI, N° 231, July 2003,
Vincent Pécoil
. *Frieze. Issue 73,* 2003, Dominic Eichler, « Jeppe Hein,
Johann König, Berlin », pp. 92-93
. *Art – Das Kunstmagazin,* Nr. 2, Februar 2003,
Kira Van Lil, « Immer in einem anderen Licht »
. *Kunstbulletin,* 11/2002, Raimar Stange,
« Like a Rolling Stone? Zur künstlerischen
Strategie von Jeppe Hein »
. *Artforum,* 11/2002, Luca Cerizza
. *KulturSPIEGEL,* Heft 7/Juli 2002, Ingeborg
Wiensowski
. *Artist Kunstmagazin,* Nr. 51, 2001, Raimar Stange

* Avec catalogue/with catalog

Centre National d'art et de culture Georges Pompidou

Bruno Racine, Président
Bruno Maquart, Directeur général
Alfred Pacquement, Directeur du Musée national d'art moderne - Centre de création industrielle
Dominique Païni, Directeur du Département du développement culturel
Jean-Pierre Marcie-Rivière, Président de l'Association pour le développement du Centre Pompidou
François Trèves, Président de la Société des Amis du Musée national d'art moderne

Exposition

Commissariat
Christine Macel

Assistée de
Anna Hiddleston

Stagiaires
Laetitia Bahuon, Gallien Dejean

Chargée de production
Anne Guillemet

Architecte
Karima Hammache

Régisseur des œuvres
Anne-Sophie Royer

Régisseur des espaces
Pierre Paucton

Ateliers et moyens techniques
Philippe Delapierre, Jacques Rodrigues

Service audiovisuel
Vahid Hamidi

Identité graphique et signalétique
Frédéric Teschner

Direction de la production

Directrice
Catherine Sentis-Maillac

Chef du service des manifestations
Martine Silie

Chef du service administratif et financier
Delphine Reffait

Chef du service architecture et réalisations
muséographiques
Katia Lafitte

Chef du service de la régie des œuvres
Annie Boucher

Chef du service des ateliers
et moyens techniques
Jess Perez

Chef du service audiovisuel
Anne Baylac-Martres

Publication

Direction d'ouvrage
Françoise Bertaux

Conception
Christine Macel et Jeppe Hein

Chargée de recherche
Anna Hiddleston

Traduction en français
Geneviève Bigant

Traduction en anglais
Charles Penwarden

Relecture de l'anglais
Natasha Edwards

Fabrication
Patrice Henry

Conception et réalisation graphique
Frédéric Teschner

Direction des Éditions

Directrice
Annie Pérez

Responsable commercial/droits étrangers
Benoît Collier

Gestion des contrats et droits
Matthias Battestini, Claudine Guillon

Administration des éditions
Nicole Parmentier

Administration des ventes
Josiane Peperty

Communication
Evelyne Poret

Direction de la communication

Directrice
Roya Nasser

Attachée de presse
Dorothée Mireux

Centre National d'art et de culture Georges Pompidou

Bruno Racine, Président
Bruno Maquart, Director
Alfred Pacquement, Director of the Musée national d'art moderne
Dominique Païni, Director of the Département du développement culturel
Jean-Pierre Marcie-Rivière, Chairman of the Centre Pompidou's Development Association
François Trèves, Chairman of the Amis du Musée national d'art moderne

Exhibition

Exhibition Curator
Christine Macel

Assisted by
Anna Hiddleston

Interns
Laetitia Bahuon, Gallien Dejean

Exhibition Coordinator
Anne Guillemet

Exhibition Architect
Karima Hammache

Registrar
Anne-Sophie Royer

Chief Exhibition Technician
Pierre Paucton

Technical Production
Philippe Delapierre, Jacques Rodrigues

Audiovisual Department
Vahid Hamidi

Graphic Designer and Exhibition Signage
Frédéric Teschner

Production Department

Director
Catherine Sentis-Maillac

Exhibition Management
Martine Silie

Head of Administration and Finance Department
Delphine Reffait

Head of Architecture and Exhibition Design Department
Katia Lafitte

Head of Audiovisual Department
Anne Baylac-Marthes

Head of Registrar Department
Annie Boucher

Head of Technical Production
Jess Perez

Publication

Editor
Françoise Bertaux

Conception
Christine Macel et Jeppe Hein

Documentation
Anna Hiddleston

Translation of english
Geneviève Bigant

Translation of french
Charles Penwarden

English Copie Editor
Natasha Edwards

Production Supervisor
Patrice Henry

Graphic Designer
Frédéric Teschner

Publications Department

Director
Annie Pérez

Sales Manager/Foreign Rights
Benoît Collier

Rights and Contracts Administrators
Mathias Battestini, Claudine Guillon

Publications Administrator
Nicole Parmentier

Sales Administrator
Josiane Peperty

Communication
Evelyne Poret

Communication Department

Director
Roya Nasser

Press Attaché
Dorothée Mireux

TITRES DÉJÀ PARUS / TITLES ALREADY PUBLISHED

Koo Jeong-A
Urs Fischer
Magnus von Plessen
Kristin Baker
Xavier Veilhan
Carole Benzaken
Amelie von Wulffen
Isaac Julien

CRÉDITS PHOTOGRAPHIQUES / PHOTO CREDITS

© Jeppe Hein : pp. 13-21, 38-39, 50-53, 72-73
© Adagp, Paris 2005 : Giorgio de Chirico, André Masson, Pablo Picasso, Robert Morris, Bruce Nauman,
Joël Stein, Yves Klein

Page 7 : Kunsthistorisches Museum, Vienne/KHM, Wien. AS Inv. No. II20
Page 9 : haut/top : © 2005, Digital image © 2005, The Museum of Modern Art, New York/
Photo Scala, Florence.
Bas/bottom : André Masson : © ADAGP Photo CNAC/MNAM Dist. RMN/© Droits réservés.
© Succession Picasso, Paris, 2005
Page 11 : © Bibliothèque Nationale de France, Paris
Page 13 (haut/top) : Photo : Raymond Zakowski
Pages 13 (milieu/middle), 16-17 : Photos : Wolfgang Gunsel
Pages 13 (bas/bottom), 20-21 : Photos : Roman Mensing
Pages 14-15 : Photo : Ulrich Monsees
Pages 18-19 : Photo : Jeppe Hein
Page 24 : © Franquin/Fluide glacial, Paris
Page 25 : Photo : Vincent Germond
Pages 26-27 : Yves Klein Archives
Page 29 : © F.L.C./Adagp, Paris 2005
Page 30 : © Dan Graham. Photo : Philippe Ruault
Page 31 : Photo Dorothee Fischer
Page 32 : DR
Page 35 : © Yoko Ono. Photo : Iain Macmillan
Pages 38-39 : © Claire Moreux et Olivier Huz, Lyon
Page 42 : DR
Pages 43, 45 : Labyrinthos Photo Library, England
Page 44 : Photo : David Heald
Page 47 : © Photothèque des musées de la ville de Paris. Photo : Pierrain
Pages 48, 49 : Labyrinthos Photo Library, England
Page 55 : © Guimet, Dist. RMN. Photo : Gérard Blot
Pages 56-57 : © Musée national de l'éducation–I.N.R.P.–Rouen.
Page 58 : Photo Georges Meguerditchian, Centre Pompidou, Paris

Achevé d'imprimer en septembre 2005
sur les presses de l'Imprimerie Snoeck-Ducaju & Zoon,
Gand, Belgique